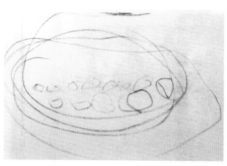

两岁
圆圈被漂亮地封上了口

三岁　这是新干线
用头足人像来画司机

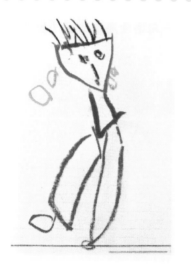

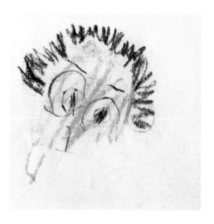

四岁　妹妹
边看边画还为时过早

三岁　画妈妈
孩子的心没有获得解放，画面不是
轻松愉快的。

没能尽情表达真实感受的画

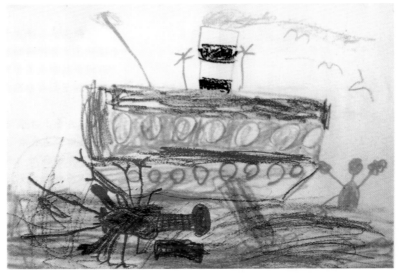

五岁　船和小龙虾
一幅难得的好画，却因为妈妈多余的一句话使海水的画法变得非常不自然

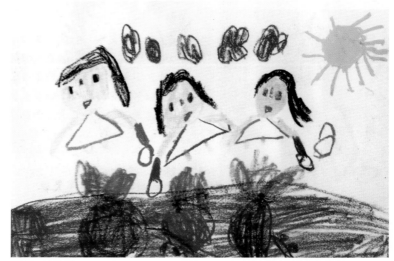

五岁　挖土豆
基底线画得敷衍潦草

融入真实感受的好的作品

六岁　挖萝卜

六岁　消防车

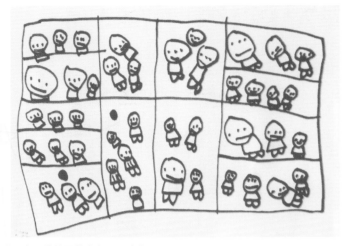

四岁　幼儿园的老师和朋友们
从头足人像发展出头体二足人像

两岁　左边是爸爸，右边是妈妈
能看出成人教授过的痕迹

培养孩子
从画画开始（珍藏版）1

走进孩子的涂鸦世界

[日]鸟居昭美◎著　于　群◎译

全新修订

漓江出版社
·桂林·

桂图登字：20-2010-219

KODOMO NO E WO DAME NI SHITEIMASENKA © 2004 by Akiyoshi Torii Original Japanese edition published in 2004 by Otsuki Shoten Publishers Co.,Ltd. Simplified Chinese Character rights arranged with Otsuki Shoten Publishers Co.,Ltd. Through Beijing GW Culture Communications Co., Ltd.

图书在版编目（CIP）数据

培养孩子从画画开始：珍藏版. 1, 走进孩子的涂鸦
世界 /（日）鸟居昭美著；于群译. -- 桂林：漓江出版社, 2022.7
ISBN 978-7-5407-9255-8

Ⅰ.①培… Ⅱ.①鸟… ②于… Ⅲ.①儿童教育—美
术教育—研究 Ⅳ.①J114-4

中国版本图书馆CIP数据核字(2022)第087756号

培养孩子从画画开始（珍藏版）1——走进孩子的涂鸦世界
PEIYANG HAIZI CONG HUAHUA KAISHI （ZHENCANGBAN）1——ZOUJIN HAIZI DE TUYA SHIJIE

作 者	[日] 鸟居昭美	
译 者	于 群	
插 画	太原大旗童画馆	

出 版 人	刘迪才
策划编辑	杨 静
责任编辑	林培秋
装帧设计	红杉林文化
责任监印	黄菲菲

出版发行	漓江出版社有限公司
社 址	广西桂林市南环路22号
邮 编	541002
发行电话	010-65699511　0773-2583322
传 真	010-85891290　0773-2582200
邮购热线	0773-2582200
网 址	www.lijiangbooks.com
微信公众号	lijiangpress

印 制	香河县闻泰印刷包装有限公司
开 本	880 mm × 1230 mm　　1/32
印 张	6.5
字 数	160千字
版 次	2022年7月第4版
印 次	2022年7月第1次印刷
书 号	ISBN 978-7-5407-9255-8
定 价	45.00元

我们要怎样教孩子画画

李跃儿

经常有父母皱着眉头来问我："该怎么教孩子画画？"听到这样的问题，一般我都不知该如何开口给他们讲"怎样教孩子画画"。

首先，孩子画画不是教的；其次，我们也不能教孩子什么。但是不教，孩子怎么会画呢？这是家长问的又一个问题。如果我要站在那里给提问的家长讲清楚"不教，孩子怎么会画画"，就要从孩子的发展规律、孩子的成长过程，以及绘画在孩子成长中的作用等许多方面来说明这个问题。但是，这不是通过站着聊天就能讲清楚的。

我还看到，孩子们在亲子班里拿着一张纸，用笔在上面认真地"乱涂"着，他们的爸爸妈妈站在两边，像两个保镖一样直愣愣地、面无表情地看着孩子。整整两个小时的亲子课，无论孩子做什么，他们的父母都只是站在那里看着。

我问他们："你们希望你们的孩子也这样站着看别人工作而自己不动手吗？"因为孩子会模仿他们的父母，以为人就是这样的。

他们非常为难地朝我苦笑着说："我们不会画画。"

我拿了一张纸给他们，告诉他们："不会画也得画。"

可是，他们拿着笔在那里发愁，就是没办法把笔落在纸上。

我想，他们说的"不会画画"，可能就是不会画那种"很像的画"。比如，画一个人的脸，他最好还在笑着；画一个美丽的女人，她最好走在美丽的风景里……当我们想到要画这样的画时，我们的确会把自己愁倒，因为我们确实是不会画的。

但是，低头看看我们的孩子，他们从来不说"我不会画"。当他们拿到纸和笔之后，就会非常自信地画起来，这就是大师！他们心灵的语言通过他们的手臂，再通过他们的手，流淌到纸上，无论画什么，都是他们想要表达的内容。问题是，很多父母却不会看这些大师的作品，他们往往只会耐着性子说："画得真好，画得真棒。"其实，他们心里在说：他还小嘛，才会这样乱涂，那就让他乱涂吧。这样想的同时，又在着急，怎样找到一个人，教一教他们那个爱画画的孩子画画，让他不要再乱涂了。

很多父母都怀疑自己的孩子是个绘画天才——这不是因为他们看到孩子画的画是他们所喜欢的、令他们惊奇的，而是他们发现，他们的孩子在发疯地画画，却因为没人教，画得"不成体统"；他们也知道，人在发疯地做一件事情时，说明在那一方面是有天才的——但是天才也需要学习和培养啊，这让"天才"的家长怎么能不着急呢？

这本书从儿童的发展规律来讲儿童的绘画，指导父母怎样帮助儿童用绘画的语言来表达自己，并教给父母如何看懂孩子的画。从孩子的涂鸦，到教父母怎样去倾听孩子的画，这是一

条成熟的帮助孩子的道路。在这个成长的过程中，孩子运用的手段是绘画。希望天下所有的父母都能看一看这本书，想必读过这本书之后，父母们就不会再问"怎样教孩子画画"这样的问题了。

李跃儿，著名教育专家、美术教育家、油画家，曾入围"中国油画三百家"，后由美术教育转入幼儿教育，创办"李跃儿芭学园"（原名"李跃儿巴学园"，幼儿园的真实场景曾被拍成电影《小人国》），著有《谁拿走了孩子的幸福》等多部教育专著，CCTV 少儿频道签约专家、多家知名媒体特聘专家，曾获得"中国民办幼儿教育十大杰出人物"等多项荣誉。

目 录

前　言

运用自己的手和脚让世界发生变化，这种变化可以直接通过自己的眼睛、耳朵、肌肤来感受。

然后，思考、制作、画出来。

并且，热衷于这种游戏。

——对于孩子来说，没有比这更快乐的了。

为什么？因为——

这里体现着作为文明生物的人类的本性。

这是人类不断学习、发展的根本幸福所在。

早期教育之父福禄贝尔曾经说过：游戏是学习的最高境界，动手制作和绘画等"造型游戏"是孩子最好的游戏。

但是，近几年，幼儿的"造型游戏"却被极度轻视，情况非常令人担忧。

这种轻视"造型游戏"的倾向，源自二十世纪九十年代日本文部科学省在《幼儿园教育纲要》实施过程中，突然对原纲要做出巨大改动。他们删除了原本设立在幼儿园教育大纲中有关"绘画制作"方面的内容标题。其负面影响就是直接造成了现在幼儿园教育对绘画活动的轻视。

今年一月，联合国儿童权利委员会向日本政府发出质询——在激烈的考试竞争中，如何使日本儿童的精神压力得到

改善？据说政府代表对此竟然一个对策都回答不上来。

　　日本的孩子不仅疏远了"造型游戏"，而且完全被卷入知识灌输型的应试教育体制中，甚至识字、算术、英语也被编入了幼儿教育课程内容。现行的教育体制使得从情操教育到人格培养等基本能力教育方面都被扭曲了。

　　人一生的教育是从幼儿阶段的艺术教育开始的。如果幼儿时期孩子的画就被否定，那么这将不仅仅影响孩子幼儿时期的发展，甚至也有可能否定了孩子终身学习的能力。愿所有的成人都能认识到这点。

　　希望家长在迎接孩子诞生到这个世界之前能读一读这本书。

　　　　　　　　　　　高知儿童文化研究所　鸟居昭美
　　　　　　　　　　　2004 年 3 月 3 日　桃花节之日

第一章

讲给妈妈们的
绘画入门讲座

讲座一
你是否在"**听**" 孩子的画?

孩子的画和成人的画不一样

孩子并不是在个头上小一号的成人,无论是零岁的孩子、一岁的孩子,还是三岁的孩子,都拥有各自独立的人格和人生体验。他们和成人是完全不同的生命个体。

在幼儿喂养问题上,成人会从母乳到断奶食品,分阶段提供给孩子。烹调处理上更是努力做到适合孩子。任何一个成人都不会做让幼小的孩子去饮酒或抽烟这种离谱的事情。

绘画也是同样的道理。孩子画的是和成人完全不一样的画。成人欣赏画家的画,或者作为兴趣画些画,这些行为和孩子的绘画行为有完全不同的意义。因此,以欣赏成人绘画的眼光去鉴赏孩子的画是不恰当的。孩子画画时,成人在旁边指指点点或者直接插手更是对孩子的妨碍。这一点,希望家长一定要牢记心中。

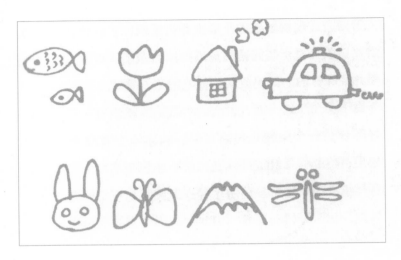

成人教授的是成人的画

　　上面的例图中所展示的画，是大多数父母在孩子二至三岁时经常画给孩子看的画。但是，不要弄错，这些都是为了孩子画的画，而不是孩子自己画的画。这些都是成人的画。

　　在这一时期，教给孩子这样的画，孩子就不能画出属于自己的画了。因此，恳请家长对这点千万要注意。教孩子绘画的最好时期是从六至七岁开始。

绘画是孩子的一种表达方式

婴儿通过哭、抖动身体或者笑来表达情绪，高兴或不高兴。

母亲通过观察婴儿的反应来分析原因，了解婴儿的心情。比如，孩子哭了，妈妈就想是不是尿布湿了，该换尿布了；如果婴儿笑眯眯的，妈妈就认为他吃饱了；等等。

对于婴儿"哭"这一表达方式，大概没有父母会把它的好坏作为一个问题来考虑吧。肯定不会有父母这样说："如果再用那样糟糕的哭法，就不给你奶吃！"更不会有父母这样担心："这个孩子用这种方式哭，是不是性格上有问题啊！"

然而，对于绘画，父母们却用好坏来评价，甚至上升到心理分析，试图通过画来判断孩子的性格。但是，孩子的画和婴儿的哭是一样的，仅仅是直接表达心情的一种方式而已。

孩子不能用语言来充分表达，又不能靠书写文字来表达，他们只能通过绘画来表达自己的想法，讲述自己的感受和发现。无论画得好坏，成人都应该先倾听孩子在绘画中想要表达的东西，理解他们所要讲述的内容。

所以，孩子的画不是用来"看"的，而是用来"听"的，就是这个意思。更准确地说，孩子的画是"听"了才能够明白的东西。对于孩子来说，只有他们的画被"听"，他们的绘画行为才有意义。被"听"，被理解了，就有了表达的乐趣。因此，对于孩子的画，作为父母最重要的态度就是去"听"，去了解，去感受！

不同年龄阶段的"听画"方法

从出生到三四岁的几年中，孩子的身心发展速度令人惊叹。这短短几年几乎浓缩体现了人类从原始人到现代人的历史发展中所取得的进步。而我们同样可以从孩子的绘画作品中看到这些历史发展的足迹。

原本像猴子一样随意涂鸦的孩子，开始给圆或线赋予意义，从而获得语言，最后甚至只凭印象去绘画。孩子一个一个地经历这样的发展过程，就能够画出人类用于表达的画。而且，随着这个发展过程的进行，他们表达的方式和内容也随之变化。我绝对不赞成那种无视孩子的发展过程，迫使他们超越自己成长过程的做法！同时，就像不同年龄的孩子画出的是不同的画一样，不同年龄的孩子也需要不同的鼓励方式。

"听画"的方式也根据孩子年龄而有所不同。如果是两至三岁的孩子，就问他"这是什么"，要听他给他所画的东西赋予的意思。到了四岁以后，就要问"他们在做什么"，要听听他的画里故事的内容。

但是希望家长注意，我们一说"画是用来听的"，妈妈也好，保姆也好，容易变得过于热心，喋喋不休地去询问孩子。我们的原则是，在孩子专心画画的时候，最好不要发问。而当孩子画完了拿给你看时，或者画得有些厌烦，暂时告一段落时，再去问问他就足够了。

你是否希望孩子画得**像**？

绘画也会长"蛀牙"？

孩子刚刚开始画点什么的时候，大人就画一些人的脸呀、汽车的形象呀什么的教孩子画；或者孩子一要求，就画出一些物体的形象来给孩子看……这样的经历，大概每个妈妈都曾经有过吧。孩子一央求"画一个吧"，就画给他看，孩子就笑容满面，非常高兴。如果是个擅长绘画的妈妈，通常还会教孩子：瞧，郁金香是这样画的，小人啦、车子啦是这样的。孩子如果模仿着来画，对妈妈来说也是件很高兴的事。这些都是因为妈妈觉得孩子很可爱而做出的无意识行为。

但是，如果只是为孩子高兴，就无限制地给孩子糖果吃，结果会怎么样呢？不知不觉中长出了蛀牙，到时候疼得哭起来的也一定还是那个可爱的孩子吧！这种情况，当妈妈的一定会提醒孩子："糖果吃多了不行，会长蛀牙的！"希望妈妈在对待绘画

的问题上表现出同样严格的爱心来！孩子一央求，就画些物体的形象给他们，就如同给孩子吃糖果让他们长蛀牙一样。

为什么非要教孩子画形象？

那么，为什么要在绘画方面迁就孩子，早早地就非要教孩子形象呢？

原因之一，是我们前面提到的。孩子的画和成人的画完全是两回事，而成人并没有以此为前提去理解孩子的绘画。

还有一个原因，是妈妈一直认为画画这点事自己还是能教的。文字如果不教的话孩子是记不住的。妈妈教画时也怀着教孩子认字时那种与别人孩子攀比的心理，希望自己孩子尽早多认多写一些字。但是，绘画并不是像文字那样只要教就能会的东西！比如要记住"目"这个汉字，就首先要记住这个规定：无论是妈妈或朋友，还是狗呀猴子，甚至是蜻蜓或金鱼，只要是具体到眼睛这个东西，都要写成汉字"目"。但是，绘画不是要记住形象，而是把自己的想法通过形象表现出来。用来表现想法的形象不是别人教会的，而是自己创造出来的。

无论是谁，都拥有与生俱来的绘画能力！ 这种能力是幼儿在成长过程中非常自然地培养、获得的能力。一岁的时候获得一岁的能力，两岁的时候获得两岁的能力，不同年龄的孩子具备与年龄相应的能力时，绘画能力也会自然地表现出来。这时候对成人来说最重要的事，是欣喜地守护孩子的这种能力，为孩子创造绘画活动的环境与氛围。孩子的绘画作品不是教出来

的，而是培养出来的！等孩子过了九岁，系统性地教授绘画技巧才变得有意义。在这之前教孩子画画，是拔苗助长，反而会毁掉孩子的天资。

最具代表性的拔苗助长行为有：教孩子画形象，画形象给孩子看，指导孩子用色，让孩子全部涂满颜色等。（为什么不能这样做，请参考第三章。）

我倒是觉得，成人从孩子的画中获得的启发更多。孩子在绘画时一心一意，旁若无物，下笔果断。而成人绘画时，每一根线条、每一种颜色都会犹豫、踌躇，好像是在做很了不起的一件事。每一个孩子都是天生的画家。就连毕加索都曾经深入研究孩子的绘画。但孩子天真无邪的作品，即使是毕加索这样的画家都无法模仿。在这样的孩子面前，成人竟然摆出老师的面孔去教他们画画，我觉得是不可取的，成人也应该为此感到惭愧。

教了画形象会有什么后果？

绘画需要以下五种基本能力：动手能力、眼睛的协调能力、语言能力、情感和热情、社会能力。通过绘画，这五种能力也能够得到进一步的发展。但是，教孩子画形象，会阻碍这些能力的发展。

首先，谈谈动手能力。绘画是按照自己的意愿自由地运用手的活动。这样培养的是一双"劳动"的手、"工作"的手。但是，如果教孩子画形象，孩子就无法通过手的自由运动感受自

己给外面的世界带来的变化。举例来说，孩子无法发现通过什么样的手的运动，画出什么样的线条，同时也就失去了这种发现的乐趣。没有了乐趣，孩子也就失去了动手的愿望。

其次，成人教孩子画形象，是把别人的且是成人的感觉原封不动地强加给孩子，孩子无法按照自己的感觉和意愿来发挥，其结果是孩子对绘画的感觉无法得到发展。

最后，最严重的，是语言能力的发展遭到沉重的打击。语言被称作第二信号系统。像杯子、碗这样的具体事物，即使现在不在眼前，我们也可以通过语言想象它们的样子。因此，当听到"妈妈在做饭"这句话时，我们就会在大脑中想象这一情景，并把它画出来。语言的作用就是让脑海中能够浮现不在眼前的事物。因此，一旦教了形象，孩子就不再依赖作为第二信号系统的语言，而是按照成人教授的形象来画画。这样一来，孩子的绘画方式就被改变成否定语言作用，即否定想象能力的绘画方式了。这种通过语言想象，在脑海中重现影像的重要能力，不通过训练是无法养成的。反过来讲，**绘画也是在训练和提高语言的能力**。

教孩子画形象，就像是过早地给孩子戴上有色眼镜，孩子因此变得无法用自己的眼睛去看，无法用自己的语言去说，无法概括自己的想法。能把自己的感动、自己发现的真实世界活灵活现地画出来，这才是掌握了人类真实的生活与发展的本能。如果画不出这样的画，也可以说自己内心没有在真实地活着，那将是一生中十分遗憾的事情！即使能够把热门的漫画或卡通模仿得一模一样，也不过是技术熟练而已。那里并不存在孩子生命本体的真实感受。

10

一幅孩子为了表达自己的感动或是想法而画的画，即使技术还未成熟，也能够传达到欣赏者的内心深处；而绘画者本人从内心深处希望表达的愿望也得到了满足。夸张点说，这是体验艺术活动带给我们的审美愉悦，是一种人生的乐趣！表达的乐趣，就是这么深刻。难道你们不想让自己的孩子体验、感受这种快乐吗？

和小伙伴在一起，就能画起来

社会能力的提高，同样和绘画有关系。人是一种社会性动物，是无法独自生存的。任何人都有被团体认可的社会性需求。因此，孩子也同样希望表达自己的内心想法，从而获得周围人的理解。希望和好朋友一起玩，希望友好相处，希望得到朋友的认可……这种心情从人开始学走路就萌发了。虽然在此之前，只要有和爸爸、妈妈之间的人际关系就满足了，但在此之后却不能满足于此了。

事实上，到政府主办的绘画教室来参观的妈妈们，看到自己两三岁的孩子那样热衷于画画都会很吃惊。曾经有位妈妈不解地告诉我："这孩子在家既不想画画，也从来没有像今天这样专心致志地画过。"

和同伴在一起，就会激起孩子对绘画的热情，同时满足了孩子和同伴一起游戏的社会性需求。在家里，只有妈妈和孩子两个人的时候，尽管妈妈希望孩子画，对孩子说"画画吧"，可是孩子根本不想去画。然而，如果是两三个小伙伴在一起时有

人提议："画画吧！"孩子们就会响应："画吧！画吧！"然后充满热情地画了起来。

玩伴或朋友的存在，对孩子来说，在很多方面都具有重要意义，在绘画方面也同样非常重要！经常听到有妈妈叹着气说附近没有小朋友。孩子的数量变少，孤独地生活在公寓这样的封闭空间里等，都会影响到孩子。尽管如此，我还是希望妈妈们为了孩子，要想着去多交一些朋友。

在儿童画廊这一项目中，我向大家介绍了一些幼儿园里受大家欢迎的小朋友画的作品。画这些画的孩子，其实既不是特别擅长画画，也不是画得很好，仅仅是因为在幼儿园和小伙伴在一起，才画出了这样好的作品。和小伙伴在一起画画，激发了这些孩子的表现欲，由此诞生了那样的作品。当然，我们也要考虑到能出这样的作品，也是因为幼儿园的老师采用了适当的方式方法。

在家里的妈妈们，其实也可以相互商量好，给孩子创造出一个画画的场所。当几个孩子在一起玩的时候，妈妈们可以在容易照看的位置放上桌子或大的纸箱，让孩子们坐下来；把平日里积攒下来的挂历纸或草稿纸拿给孩子们，再凑齐绘画用具，让孩子们自己去画，并告诉孩子们："你们在这里愿意怎么画就怎么画吧！"这时候，妈妈们只需要在旁边享受一下喝喝茶、聊聊天的乐趣。这种愉快的氛围，越发能让孩子们的心情安定下来，激发他们对绘画的热情。如果能这样做，也就不会再有像前面提到的那位母亲担心孩子在家里不愿意画画的情况了。我觉得，只要给孩子提供画画的伙伴和场所，孩子就一定会愿意去画画。

已经教了形象怎么办？

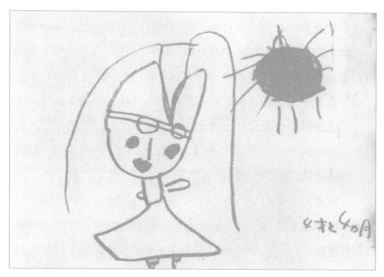

四岁四个月　小爱　变成公主的我和太阳　不自然的画

　　画画是件高兴的事，是一种乐趣。孩子是不会讨厌有乐趣的事的。他们一定会兴高采烈地去画画。尽管如此，为什么会有两三岁的孩子讨厌画画呢？答案很简单，因为画画这件事变得没有乐趣了。

　　无视孩子的发展规律，教孩子画形象，指导孩子用色，对于孩子纯朴天真的表达方式不给予积极的鼓励和赞许；也许，还会像督促孩子学习那样，在孩子不想画画的时候催促孩子"来吧，

发生变化的小爱的画　汽车和街道

画画的时间到了"……妈妈们在不知不觉中，也许就做了这些事情。她们一定是希望孩子能画得更好一些，哪怕是只有一点点的进步。但是，这样做实际上起到了反作用，扭曲了孩子正常发展的趋势，使孩子开始讨厌画画，最终只能适得其反，一无所获。

"不就是孩子画画那点事嘛！"千万不要这样说。妈妈们应该察觉到自己的失误，如果能尽早留心采用适合孩子年龄的方法，孩子是有可能发生改变的。孩子的画也会渐渐地发生变化。年龄越小的孩子，纠正得越快。在这里，我将介绍两个孩子作为例子，可以看到这两个孩子的画在妈妈和保育员的努力下，发生了怎样的变化。

第13页上小爱的画，乍一看，画得很好。实际上，无论

四岁　贵良　把画画变成写字的画　不自然的画

是人物还是太阳，都是用成人教出来的方式画的，非常程式化。自从她的妈妈得知"孩子的画不是教出来的，是通过听培养出来的"后，就改变了对待小爱的态度——小爱画的画就变成了第 14 页上的那种画。初次见到这张画，一定很难理解它好在哪里，但这是一张符合小爱年龄的、天真纯朴的、用线条表达自己真实体验的画。还有一个例子是已经上幼儿园的四岁的贵良的画（第 15 页）。贵良在家里学过写字和画画，所以画出来的画就像你看到的这样。三个月以后，经过保育员的努力，他就变得能够画出下图（第 16 页）那样的充满感觉和亲身体验的画了。

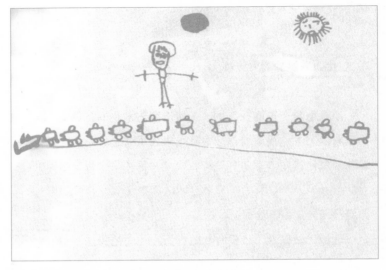

在幼儿园发生变化的贵良的画　坐车顺便去中村

　　由于大人们对待孩子画画方式的改变，孩子的画就发生了如此巨大的变化！另外，我希望妈妈们也能像小爱和贵良的妈妈那样，把孩子给画赋予的意义记录下来。

講座三
你是否讨厌
孩子弄得很**脏**?

绘画就是要弄得很脏

绘画也是一种造型艺术。所谓造型艺术，就是创造有美感的形象，通过创造的形象来表达情感和思想。创造一种新形象，就是改变已有的形象，从某种意义来说，就是破坏已有的形象，弄脏已有的形象。**艺术的真正本质，就是以毁坏、弄脏已有形象为基础的。**

这种"毁坏""弄脏"的行为，在幼儿的生活中，是家常便饭。他们的游戏也是以此为中心的。比如，玩沙子、泥巴就是最具代表性的例子。用手拢起沙子，之前平坦的表面就隆起一座山峰。沙子中加入水，拍成个球，就完全改变了沙子之前的形状。绘画，就是用蜡笔或马克笔把白色的画纸弄脏。把干净的纸弄脏，让纸发生变化，从这个意义上来讲，绘画和玩泥巴的游戏是一样的。而且，这样的活动，自己身上、周围环境

都会不可避免地被弄脏。手插入沙子里，手上就会沾满沙子；摸一下黏土，手就会变得黏乎乎的；如果玩泥巴，手上、脚上，甚至衣服上都会沾满泥巴。

孩子本身，对这种破坏性的活动非常喜欢，并欣然接受。但事实上，看到孩子玩泥巴时把衣服弄得一团脏，在墙壁上随意乱画等行为，基本上没有一个妈妈能忍住不去斥责孩子的。因为妈妈们满脑子考虑的不是接受孩子们的喜好和愿望，而是洗衣服和打扫卫生。我们也经常可以看到有些妈妈一见到孩子的手脚脏了，就用手帕一点一点地擦干净。对于这样的妈妈，我非常想大声疾呼："你们是在剥夺孩子作为人的必要的学习机会，也是在剥夺孩子作为人的发自内心的喜悦！"恐怕，这些妈妈是在不知道这种活动的深层意义的情况下，做出了以上的行为。所以，无论是多么有洁癖的妈妈，在养育孩子期间，都需要宽容地想："脏点儿，没什么的。"

与水和沙子相伴成长

日本古代有句谚语：不给小孩玩水和土，就会生出虫子来。这句话可能是古人的经验，也可能是部分事实。**但是，从孩子一岁开始就应该让孩子玩沙子和水，这的确是非常必要的。**

还有一种说法是，沙子（土）和水是小孩最好的玩具。为什么水和沙子令孩子如此热爱呢？恐怕是因为大地和大海对于所有的生命就像母亲一样，所有的生命都是从水里诞生，扎根于大地而成长。所以，人的幼小生命大概是出于本能，需要沙子

和水。人类的文化、文明也都是扎根于大地，发源于水边的。我觉得，孩子的文化活动与此如出一辙，也是从水边开始的。

另外，人类用解放出来的双手，对大自然进行加工，使大自然发生变化，人类的文化、文明由此而被创造出来。作为孩子，用稚嫩的小手就能使之形状发生变化的自然素材——水和沙子是最适合不过的了。

因此，特别是对于那些住在远离泥土的都市高层公寓里的孩子，我希望做妈妈的要有意识地带孩子去公园，给他们创造机会去玩水和沙子，这和早中晚的一日三餐同样重要。对于孩子来说，这种活动是给他们提供精神上的营养。如果你很在意孩子弄脏东西，就给他们规定一个随便画随便玩的场所，穿上不怕弄脏的工作服，并且告诫你的孩子哪些地方不可以弄脏。

讲座四
你是否从孩子的绘画
判断他的性格?

过分在乎孩子在绘画中使用的颜色和形象

从妈妈们的提问里可以看到,通过孩子画中的颜色和形象来推测、判断孩子的心理,担心孩子的性格是否正常的家长比预想的要多得多。我感到出乎意料的同时,不禁为此而叹息。家长来信中的问题有:只使用粉红色、红色和白色的孩子性格如何?孩子爱用黑色和紫色,我们要不要担心?一个男孩子却只用红色和粉色,是不是有需求没被满足,或是有挫折感呢?……其中还有这样一位两岁孩子的妈妈,她的孩子是能画出漂亮的圆的身心健康的孩子,但妈妈竟然说看到孩子画的圆,会感到不寒而栗。

妈妈对于孩子绘画方面的担忧,大概是来自那些道听途说、一知半解的知识。通过画来做心理判断、心理诊断,或是对精神状态进行观察,这样的研究确实存在,但最好还是让专

家来做这件事吧。这样的诊断对精神病人是否适用我们姑且不论，我认为它至少不适用于健康成长的孩子。当孩子画出一些点点、圆圈的时候，妈妈们不要再对这些斤斤计较，而是多"听听"孩子们的画吧！

任何颜色，一种就够

　　妈妈们也没必要对孩子使用颜色的方法过于计较。孩子对这个世界的颜色感兴趣，对改变颜色的方法感兴趣，到五岁的时候，能够亲自动手操作，于是开始对有颜色的水着迷。孩子到了五岁半六岁，才开始有兴趣把自己的画分区上色。在此之前，颜色对孩子来说并不代表任何意思。孩子会拿起手边的任何绘画工具，签字笔也好，蜡笔也好，即使只有一个颜色，也会接连不断地画下去。健康成长的孩子，画画时不会介意使用什么颜色。如果孩子开始在乎颜色，那么妈妈首先应该放弃对颜色的过分挑剔。

你是否和孩子一起做

快乐体验？

想画什么样的画？

当孩子自己说出"我画画""我想画画"时，看看孩子画的画，净是些父母的脸呀，自己抓小龙虾呀，跳绳呀什么的，或者，就是去奶奶家，初次坐电车的情景，挖红薯，和朋友一起看星空，等等。这些情景，大都是以孩子们印象深刻的事，高兴、有趣的事，心里深受感动的事为中心的。

在幼儿园里画画的时候，保育员、老师会煞费苦心地考虑如何做才能让孩子们对绘画提起兴趣。对于四到六岁的孩子，要用语言引出他们在记忆中的印象，唤起他们对绘画的热情。

"昨天我们在院子里点篝火了对吗？而且，还烤红薯了吧？红薯特别好吃吧？那些红薯是我们一起挖的。我们把红薯吃了，没有了，怎么办呢？我们把它画下来好吗？把我们画的挖红薯的画，拿回家给妈妈看看吧！画烤红薯、吃红薯的情

景也可以呀……"这样一说，孩子们的脑海里立刻充满了热乎乎、好吃的烤红薯的印象，以及刨土时红薯一冒头时的喜悦之情。当孩子们异口同声地说"画吧，画吧""快点画吧"时，这一番"语言诱导"就成功了。

创造美好的回忆

然而，如果没有挖红薯、烤红薯的生活体验，语言诱导是无法引起孩子们的共鸣的。有了有趣的事件，才会有想画画的心情，才能够倾注真心去画画。成天看电视、看漫画的生活，是缺乏内心感动的生活，心中完全无法涌出想画什么的热情。即使是画了什么，也是缺乏真实感受的、内容贫乏的东西。如果希望孩子画出活生生的、充满感动的、倾注真心的画，就要让孩子有那样的生活和体验。我想，这是做父母的责任。

请让孩子和大自然在一起，和朋友在一起过那种生机勃勃的生活。父母也要和孩子一起多多地体验那种快乐。用口头语言把古老的传说讲给孩子听，读给孩子听，在当今时代也是一种快乐的体验。无论是多么小的事，只要是发自内心的欢笑和喜悦，就是有活力的生活，就能够诞生出幸福的、充满感觉的绘画作品。

第二章

孩子就是
画这样的画长大的

◎ 与其说是绘画，不如说是手的运动轨迹
◎ 绘画活动的诞生

绘画要点
◎ 让孩子充分地涂鸦
◎ 不要给孩子看形象，也不要教孩子画形象

一岁左右，
绘画从手会淘气开始

第一次的绘画作品

　　孩子第一次画的画是什么样的？"瞧，这就是我的孩子第一次画的画。"妈妈们拿给我看的画，要么是乱画一通的东西（涂鸦），要么是头上画脚的东西，看半天才看出画的是人。孩子最开始画的画，都是像第 28 页的画那样，是散乱的不规则的点，或是像蚯蚓爬一样的线。这才是代表孩子绘画起点的、值得留作纪念的画。当然，一岁左右的孩子，不是有了要去绘画的意图、打算，才画画的。这种绘画，不是一种文化活动，而是手运动的结果。

　　一岁左右，孩子从在地上爬来爬去，到能够直立行走。这样一来，小手就开始到处淘气、捣乱了。十个月以前的孩子，

十一个月　有佐　从点的乱画开始

　　无论手触摸到什么东西都要抓起来往嘴里塞。一岁左右的孩子，则是把抓到的东西摆弄着玩，挥舞、敲打、按压、扔来扔去，到了最后，不是弄弯就是毁坏。当然，一岁左右的孩子，有时仍然会把东西往嘴里放，用嘴来弄清楚这是什么东西。

　　这个时期的孩子，偶尔会把拿在手里的东西当作画画的"工具"在纸上按压，或咚咚地敲打。这种淘气的结果，成就了孩子的第一次"涂鸦"作品。

　　"涂鸦"对幼儿来说，是非常有趣的事情。握着铅笔的手挥舞着拍子，在纸上留下印迹，这时候小孩子一定会高兴地"啊啊"叫。因为幼儿明白了这种能产生变化的乐趣：他不仅能够使用自己的手和脚，还能够用铅笔作为工具在白纸上留下线的

痕迹。因为有乐趣，所以，孩子还会一次又一次地"涂鸦"，而且还会在墙壁、桌子上等地方"涂鸦"……而实际上，这种兴趣会成为孩子热爱绘画的原动力！

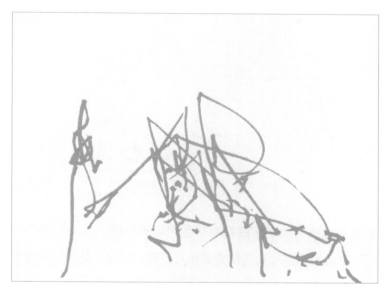

一岁一个月　小铃　尽管像蚯蚓爬，却是一幅"画"

让孩子多爬行，对绘画有帮助

孩子能够出现"涂鸦"的行为，首先要能够以肩做轴心，带动肩和手臂上下左右运动。当手能够做这样灵活的动作，孩子才能画出清晰有力的线条。但是，如果孩子之前没有充分地做爬的运动，腿和腰部的力量不够，画出来的线就是软弱无力

的。身体全身的运动机能没有充分发展起来的话，绘画的能力也不能充分得以发展。所以，孩子的爬行能力和绘画能力是有关系的。

一岁半前，
通过手的往返运动涂鸦

像半圆形弧线的画

一岁两三个月至一岁半，孩子的手开始能够做以肘为轴心的左右往返运动。其结果，就表现为第 32 页上的那样的画。手的往返运动所留下的不是水平的横线，而是像半圆的弧线。

肘到手的距离，就是这段弧线的半径。到了这个时期，孩子不再像以前那样，眼睛看着别处，只有手在画着点点，而基本上是眼睛一边看着一边画。尽管这样，也还仍然不是有意识地去画画。孩子只是觉得，手能像活塞一样使劲地做往返运动，从而在纸上留下半圆形的印迹是非常有趣的事情。当然，孩子仍然会画一些半圆以外的像蚯蚓爬的线，或其他不规则的线条。

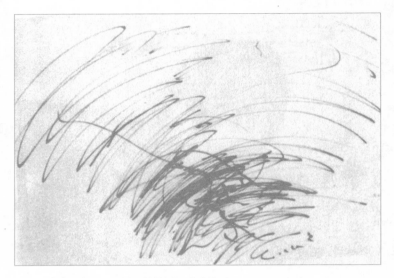

一岁六个月　孝兵　通过手的往返运动涂鸦

一岁半以后，
从大的连续圆圈
到小的连续圆圈

连续的圆圈

实际上，试着画连续的圆圈就能够明白，如果肘和肩不同时运动，就不能画出大的圆来。孩子从一岁六个月左右，就可以完成这样的手的动作。但是，不只是一个单独的圆圈，而是连续的层层叠叠的圆圈。这是以往的往返运动进一步发展而发生的变化。

也画小的连续圆圈

孩子将近两岁的时候，肩和肘开始能够做流畅的协调运

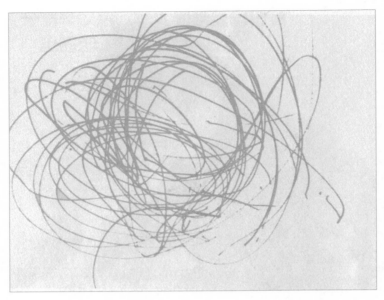

一岁七个月　孝一　有力度的连续圆圈

动，以前笨拙的圆圈开始变成较标准流畅的圆形。更进一步的发展使孩子能够以手腕为轴心做运动，就能画出比较小的连续圆圈了。这种能力，孩子从一岁十个月左右就开始表现出来。这时候，孩子也开始能够做上下往返的竖线涂鸦，手的功能从手腕向手指发展，工具的抓握方法也变得和大人一样了。尽管出现了小的连续圆圈和上下往返的竖线涂鸦，大的连续圆圈和点状涂鸦也还仍然继续，并没有消失。

从这个时期开始，到孩子三岁，家长应该尽量让孩子涂鸦的能力得到充分发展。

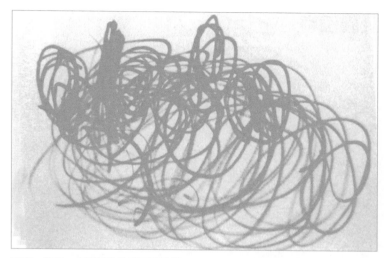

两岁　雄田　向漂亮的连续圆圈发展

儿童画廊

一岁六个月　绫佳　符合年龄特点的纯朴天真的画

与一岁六个月的年龄相符的画

妈妈　孩子还没有跟妈妈聊过关于画画的话题。

老师　一边享受手腕运动的快乐一边画的画，和一岁六个月的年龄相符的画。可以看到各种线条，还加了很多点点，是一幅很好的画。这个时期，可以不跟他聊关于画画的事。

一岁七个月　瞳　似乎能听到孩子的节奏

令人愉快的画

妈妈　尽管是画一样的东西，孩子一会儿说是奶奶，一会儿说是爷爷。

老师　线条非常流畅优美，点画得也非常漂亮。所有的线条都是自己的线条，看不到一丝的不快。看到这幅画，似乎能听到孩子的节奏。

一岁九个月　安日佐　饭饭和球球

不能区分画和文字的时期，最好不要教文字

妈妈　起初，画小的圆圈，嘴里一边说"饭饭"一边画着。过了一会儿，心情好像突然变得很好，开始连续不断地画起了圆圈。画到大的圆圈时，嘴里说着："球球！"但当我上前问他画的什么的时候，他却说那是"字字"。

老师　从照片上看有些难以分辨，但可以看到孩子画了细细的小圆圈和粗粗的大圆圈。大概是画小圆圈的时候说是"饭饭"，画大圆圈的时候说是"球球"。但我认为孩子并不是有意识地把这个圆圈定义为"饭饭"，把那个圆圈定义为"球球"。

所以，当问到他"这是什么"的时候，他就答非所问了："字字。"这个时期，孩子还不会有意识地给自己的画赋予意义，坚持要问的话，孩子就对自己的行为下定义："我在写字。"

这个时期问孩子"这是什么""那是什么"还为时过早。孩子并不是想要画什么，就去画什么，所以，回答这样的问题对他来说也有些困难。当家长听到孩子"我在写字"的回答时，不要说"字可不是这个样子的哟"，也不要由此就开始教孩子写自己的名字。写字的"写"和画画的"画"，在日文中用的是同一个动词，孩子在这一时期还不能把写和画区别开来。

一岁十个月　明华　画到纸外的有活力的线条

不要中途搭话，打断孩子的绘画热情

　　妈妈　孩子画画时，如果我在旁边问这问那，孩子就会很生气，我一般让他在纸上自己随便画。如果给他三支笔的话，他就选一支自己喜欢的画了起来。他总是在一张纸上画，线都画出来了。后来让他用蜡笔画，他把蜡笔像图章似的在纸上盖章玩。

　　老师　如果在旁边搭话，孩子就很生气，一定是妈妈总是喋喋不休地问："画什么呢？""这是什么呀？"

　　这个时期，孩子画画并不是自身有意识地想要去画些什

么，即使想回答妈妈的问题也十分地困难。因此，大人在旁边的问话本身就让孩子感到很啰唆。手的运动能给画纸带来变化，孩子只是因此感到很兴奋和喜悦。在这个阶段还没有必要去问孩子画画的内容。家长不要再喋喋不休地问这问那，只要在旁边看着就好了。

这幅画用的是好画纸。给孩子用不太好的画纸或是粗糙的草稿纸也是可以的，只要准备好让他能自由地去画就好了。有活力的线，很容易画出纸面，不妨给孩子大一些的纸来画吧。

一岁十个月　大助　草莓、柑橘和香蕉

线条不舒展流畅，是因为受了形象的束缚

　　妈妈　孩子画画的时候，我把草莓、柑橘、香蕉画给他看。画这幅画时，我说："大助，画个草莓吧。"于是他自己拿蜡笔画了这样的一幅画。在画柑橘和香蕉时，用的是同样的颜色。大部分时间，都是他一个人一边嘴里嘟囔着什么，一边画画，但说的是什么，我没听明白。

　　老师　这幅画是用粉色、橘黄色、黄色和绿色画的。草莓是用粉色和绿色画的，其他的东西也好像是想要用这种颜色来画。我想，这一定是妈妈给孩子演示过草莓、柑橘、香蕉的形

象了。

这一时期，是孩子动手能力和绘画能力同时发展的阶段。像这样教孩子画物体的形象，就会使孩子受到形象的束缚，画不出与年龄相符的流畅舒展的线条。孩子到了九岁，才会喜欢写生，喜欢画出物体的形象，现在教孩子这些太早了。

从线条本身，我们就可以看到纯真与朴实的感觉。只要不局限于形象和颜色，让孩子用单色自由地去画，他们立刻就能画出和年龄相符的好作品来。另外，还要让孩子多玩沙子和水，直到玩得满足为止，孩子的画也会变得更漂亮。

一岁十一个月　幸子　笔触拥挤、细密的画

半圆画得更大些就好了

　　妈妈　从一岁起，我就给孩子纸和蜡笔让她自由地画。想画画时，她自己拿出本子和蜡笔来。最近，她会叫我"妈妈，来看"，并且向我说明她在画些什么。孩子现在说话还不是特别清楚，所以有时候还是搞不懂她在画些什么。

　　老师　一岁十一个月的孩子，还不能充分地说明画的意思，即使不能明白她在画些什么也没关系。值得注意的是，孩子画的线条不够舒展流畅。画半圆的时候，孩子是以肘为半圆的轴心，因此，要让孩子把线条扩展到整个画面。

另外，我们看到孩子画的线条方向不一样。最开始是竖着画，然后画点，再后来又横着画。显然，画画的过程中孩子把画纸移动了三次。也就是说，孩子是在狭窄的空间不停地画画。也是因为这个原因，形成了孩子拥挤、细密的笔触。

为了改变这种状态，首先，要给孩子大大的纸，让她在上面自由地去画。其次，是让孩子充分活动，到外面去尽情地玩。特别是，要让孩子多玩水和沙子。这样坚持一段时间，孩子的画肯定能够变得更好。

一岁儿童绘画
要点摘要

绘画用具

不要给孩子很多种颜色，只给他一种他喜欢的颜色。除了粗的马克笔，还要给他蜡笔（蜡质较多较硬的那一种）、铅笔（3B~6B）等其他绘画工具。要给孩子像挂历纸一类的大一些的纸。马克笔可选择水性的，即使弄脏也没关系。

如果教过画形象

应该立即停止教孩子画形象，只是让孩子稍稍看一下就可以了。让孩子立刻回到原本的自由绘画方式。从这个时期开始这样做，还来得及。

◎ 眼睛追随手的运动
◎ 开始试图用语言解释

绘画要点

◎ 仍然不能让孩子画脸等形象
◎ 妈妈画形象给孩子看也不好

两岁半前，
圆圈开始封口

用指尖来抓

过了两岁，孩子开始变得一刻也闲不下来。这儿一趟，那儿一趟，没有片刻安静。即使是这样的孩子，也有蹲在那里一动不动的时候，那是在做什么呢？原来是他想抓爬来爬去的蚂蚁，或想把扣子塞进扣眼，或是捏着凤仙花的种子弹着玩……

这是因为孩子已经能够用手指尖来捏东西。"捏"这个动作，不是简单地用手握住，而是要把意识集中在手的末端。这就意味着，手的功能的成熟过程是从肩到肘，从肘到手腕，最后从手腕到指尖。

有意识地看

把意识集中在手的末端，不是简单地用眼睛去看，而是用眼睛去注视手指末端的功能。这样，用签字笔等工具画线条时，就能够一边谨慎小心地用眼睛观察着指尖，一边来画画。画画的行为，不仅需要手的功能，还要加上眼睛的功能。因此，孩子不仅能够对比着已经画好的线条和将要画的线条来画画，也能够目测线条的走向。这正是在培养孩子判断未来采取行动的能力。和一岁时相比，孩子取得了巨大的进步。

两岁七个月　广木　有始有终的线条

圆圈封口了

两岁四个月　洋子　封闭的圆圈

　　具备了以上所述的能力，孩子的画会变成什么样呢？

　　到了两岁二至四个月，孩子开始能够画单独的一根线条，即有始有终的一根线条。第 49 页的广木的画就是这样的线条。也就是说，孩子能够把线条连起来，让画出去的线条回到原点。孩子画出来的是一个圆圈。能画出这样封闭的圆圈，不仅需要手的功能，还需要结合眼的功能，才能达到这个技术高度，就像本页洋子画的那样。

两岁半后，
开始对画加以解释说明

"我要……""我想……"的萌芽

手的功能配合上眼的功能后，孩子开始能够预测、判断所画线条的走向。同时，孩子开始考虑是画长线条还是短线条，横着画还是竖着画，要不要画个圆圈等——孩子想要画什么的意识开始萌芽。

这种"我要……""我想……"做什么的意识和要求，在孩子的日常生活中，也非常强烈地表现了出来。孩子不但要自己关电视，自己吃东西，自己脱内裤，自己剥橘子，甚至开始自己考虑使用什么样的方式手段才能够满足自己的要求。例如，孩子想吃橘子，之前如果妈妈不给剥好就吃不到，现在只要吃橘子的目的明确了，暂且不管妈妈怎样，先去尝试自己

剥橘子。左手托着橘子，伸出右手的手指甲，使劲地剥橘子皮——孩子是想动手做事。因此，就有这样的情景出现：孩子想自己脱内裤的时候，如果妈妈动手帮了他，孩子就会气得哭起来，而且非要把内裤穿上然后自己再脱下来。这就是常说的叛逆期的到来。

这样的行为，在绘画活动中，当然也有表现。如果孩子想画些什么的意图和积极性被阻碍，孩子就会对这种行为猛烈地反抗。所以，我希望妈妈能够尽量尊重孩子的这种心理。一个人怀着画画的热情想画些什么，是非常难能可贵的。如果这个时候不必要地出手、多嘴进行干预的话，就前功尽弃了。

用语言对线条进行解释说明

另外，在这一时期不能忘了语言的作用。两岁的孩子不再像一岁的孩子那样，只能说类似"嘟嘟""爸爸"的单语句子，两岁的孩子开始使用类似"我想……""谁的……"这样的双语句子，甚至可以使用"不是……而是……"这样的多语句子，并且一般可以记住 400 个词语左右。

孩子两岁以后，到四岁左右，开始以自己对事物的印象来对自己画的东西加以解释说明。这是通过语言的功能初次达到的能力。例如，孩子画了一个封闭的圆圈，看起来这个圆圈的形状既不是丸子，也不是面包，面包、丸子也没有摆在眼前，但孩子却解释说这是丸子，那是面包。

变化的解释说明

即使是一岁左右的孩子，也能够用象声词、拟态词来对行为本身做出解释和说明，比如"我在写字字""我在咚咚"。到了两岁就能够对画的内容进行解释和说明，比如"这是苹果""这是妈妈"。孩子能把一根线条或一个圆圈看作各种各样的东西，只需要替换一个词来解释就好了。

但是，从两岁左右开始的最早的解释和说明，在以后的时间里会发生变化。对于这一点，妈妈一定也注意到了吧。最初

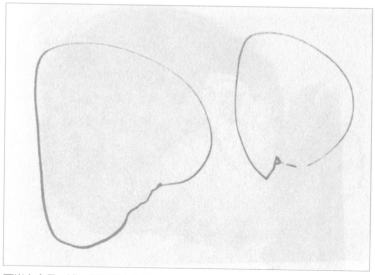

两岁六个月　渡　圆圈代表苹果

被孩子解释为"妈妈"的圆圈，当爸爸回来问他"这是什么"的时候，孩子的回答变成了"爸爸"。这绝对不是孩子在撒谎，不过是因为孩子会把画完的画看作那时那刻最重要的东西。**越是在脑海中对各种事物有丰富印象的孩子，越是有能力把一个圆圈想象成各种各样的东西**。千万不要不近情理地告诉孩子："这哪里是妈妈的样子，妈妈应该是这样的。"不要摧毁难能可贵的对画画热情的萌芽，反而去教孩子画事物的具体形象。

儿童画廊

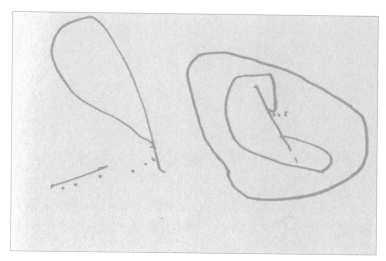

两岁一个月　广明　"圆是大象，横线是新干线"

诚实地画圆

　　老师　圆封口了，封口的画法也毫无伪装。横线也好，点点也好，画得非常认真仔细。线条虽然有些短而笨拙，但这样就已经很好了。如果能把线条画满整张纸就更好了。不久之后，孩子画出的线条就能有长有短，有横有竖，圆圈也会有大有小。请不要教他画具体形象。

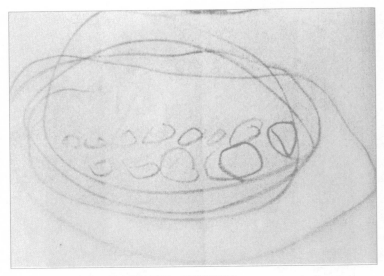

两岁四个月　小惠　很少见地只用一种颜色画画

圆圈被漂亮地封上了口

妈妈　孩子嘴里一边不知道在嘟囔着什么，一边画着画。平时总是使用好几种颜色，这回很少见地只使用了一种颜色。

老师　大的连续的圆圈和小的封闭的圆圈能够清楚地分开来画，线条画得非常符合两岁四个月孩子的特征。真的是自己一边用眼睛仔细观察，一边给圆封口的，从这点来说也非常好。

两岁十个月　阿香　左边是爸爸，右边是妈妈

能看得出教过画形象

妈妈　孩子一边唱着"这个手指是谁"，一边画画。画爸爸的时候唱："这个手指是爸爸，胖胖的爸爸。"画妈妈的时候唱："这个手指是妈妈，亲切温柔的妈妈。"画完一张后，我拿来看了看，问："不画个阿香吗？"孩子拿起粉色的笔想要去画，可画到半截停了下来，画不出来了。

老师　这是一张令人感到遗憾的画。但这并不是孩子的错，大概是因为用歌曲教了孩子画形象的缘故，孩子已经画不出属于自己的画了。

　　一边唱歌一边画爸爸妈妈，孩子好像很高兴。但是，不能因为这样，就让孩子和妈妈一起来画。孩子到了六七岁以后，才有欣赏绘画歌①的能力。对于两岁的孩子，还是让他一边唱歌一边画着圆圈，然后解释说明圆圈的意思，这样做更好一些吧。

　　让两岁十个月的孩子，把自己赋予意义的线条按照自己的心愿、想法画出来，请一定要重视这件事情。不要说"啊，这是什么呀""不是这样的"之类的话，不要干涉孩子，让他安静地画画。这样一来，孩子一定能够画出原本属于自己的自由线条。让孩子尽情去画连续的圆圈，尽情地涂鸦吧。

① 绘画歌是日本的一项传统游戏，是一种一边唱歌谣，一边根据歌谣内容画画的活动。歌谣的歌词有从很久以前流传下来的，也有现代人创作的。关于绘画歌的更详细解释，可以在第三章《关于绘画的问与答》中第十个问题《孩子只画绘画歌，这样行吗？》中找到。——译者注

两岁八个月　阿崎　邮局、数字 4 和游艇

过分拘泥于颜色和形象

妈妈　孩子说"我要画邮局"，于是拿起红色的蜡笔开始画。可能是要画邮筒吧，但问他那个红色的小东西是什么时，他的回答却是"数字"。黄色的是游艇。画游艇时他总是在唱"数字 4 是什么"，因为教过他数字 4 像游艇。粉色的（正中间的大圆圈和横线），他说他也不知道是什么。

老师　两岁八个月的孩子，就已经教他数字了，还教给他数字 4 像游艇这样的具体形象，这些都能从右上角那个有棱角的圆圈和下面线条的画法中看出来。孩子其实应该能够画出连

59

续的圆圈的。妈妈大概是怕自己的孩子落后于其他孩子，才教孩子绘画歌和绘画方法的吧。妈妈心里一定很焦虑，希望孩子能尽早画出整洁干净的画来。孩子的成长，是要一步一步地经历每个发展阶段的。妈妈不要担心，更不要跑在别人前头，去教孩子画具体的事物形象。

　　颜色方面，给孩子一种颜色就足够了。因为用的是红颜色，就揣测孩子是在画邮筒，这种做法是很不必要的。不要让孩子太早使用颜色画画，做和孩子的发展规律相符合的事，不要着急，慢慢地关注着孩子在绘画方面的成长吧。

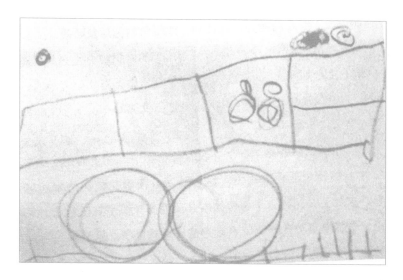

两岁十一个月　雄田　电车中，我和妈妈从窗户往外看

从圆圈和线条向形象自然过渡的画

妈妈　那是刚从千叶的奶奶家回来的事。孩子说"我要画
电车"，于是用红颜色画了四边形。然后又说"轮胎很大"，于
是画了那些大大的连续的圆圈。"还要画上线路"，于是画上了
一些横线和像枕木一样的竖线。右上角的那些圆圈是爸爸和公
司的人。我从没教过他画物体的形象，他却能画得如此像样，
我想可能是因为他喜欢看绘本，受了那些书的影响吧。

老师　从这个孩子的情况看，即使看着好像是电车的形
象，也一点都不用担心。这里有线条和线条相结合的直线，有
封闭的圆圈，孩子还能够解释说明绘画的内容，这是因为孩子

已经培养出了绘画的能力，过渡到开始画像样的形象的阶段。

孩子所画出的线条不是家长教出来的结果。右上角的圆圈看起来像是烟囱冒出的烟，但孩子把它当作爸爸和公司的人。这幅画是孩子自己来解释说明，用自己发现的方法画出来的独具个性的作品。

我觉得绘本对这个孩子并没有什么影响。孩子要到八岁左右才能够模仿形象来画画，这个孩子并没有在模仿绘本的形象。家长不必担心孩子模仿绘本，反而要让孩子多读绘本，培养一个脑海里对各种事物有着丰富印象的孩子。这位妈妈的态度是非常理想、值得提倡的。以后，最好记录下孩子对画的解释和说明，在作品上标注上画画的日期。这样，可以看出孩子画画的变化，作为孩子的成长记录是非常有意义的。

两岁儿童绘画
要点摘要

绘画用具

不要给孩子很多种颜色，一种颜色就够了。除了粗的马克笔，还要给孩子细的签字笔、圆珠笔、铅笔（2B~4B）、蜡笔（不要粉笔）。纸张也要既有小的也有大的。

如果教过画形象

最好还是让孩子回到画连续圆圈的时期。妈妈一边和孩子说"圈圈和你一起做游戏呢"，一边画着和两岁孩子特点相符的圆或连续圆圈给孩子看。

◎ 从一开始就给画赋予意义
◎ 绘画向作为人类的表现形式转变的分界点

绘画要点

◎ 仍然不能教孩子画具体形象，不要让孩子画人脸、车、人物之类的东西
◎ 要听孩子讲用很多的圆圈和线条画出来的画的内容

三岁半前，
有目的地动手画画

自始至终给画赋予同样的意义

孩子两岁的时候，在手眼协调的作用下，开始能够画出封闭的圆圈和横向的、竖向的线条；而且，画完画后，可以用语言把画中这些圆圈和线条赋予的意义解释说明出来。

等孩子三岁以后，同样的解释说明，其意义已经发生了本质的变化。两岁的时候，尽管孩子说"这是丸子"，如果大人说"不是丸子，是面包吧"，孩子就会同意大人的说法并回答"嗯"。最开始给画赋予的意义，会因为孩子心情的改变或是别人的影响而改变，是非常模棱两可的东西。但是，孩子到了三岁，从一开始就是有意识地去画画，无论是妈妈还是幼儿园的保育员说"那是面包吧"，孩子都会坚定地回答："不对，这是

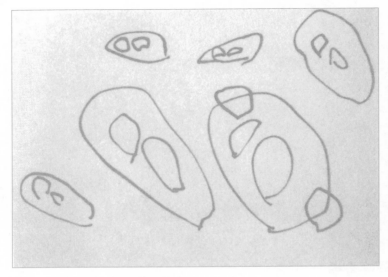

两岁一个月　圣时　盘子和锅里的鸡蛋

丸子。"这是因为从一开始，孩子就已经决定了要画什么，他是有目的地动手画画，最终把画出来的东西当作什么是不会改变的。画画前，孩子就已经给画赋予了意义。

　　在此之前，孩子是先动手画，然后再解释说明给画赋予的意义。而到了三岁，孩子脑海里首先浮现想要画的东西，随后按照自己的想法动手画画。尽管还不能画具体的形象，但孩子已经把圆圈当作要画的东西，一个又一个地画着圆圈。

三岁半后，用许多圆讲述

日新月异地发展的三岁儿童

到了这个时期，孩子特别喜欢玩情景模仿游戏：模仿医生的时候，就把自己想象成医生；模仿超人时，就想象自己在天空中飞来飞去；玩家家酒时，想象自己是妈妈……三岁的孩子就是这样凭借想象来扮演各种角色、玩情景模仿游戏的。

另外，三岁的孩子，手部动作发展得更加灵活了。脱内裤这种事对他们来说变得很容易，一个人去厕所也不成问题，吃饭、洗脸等日常生活小事也可以不借助他人的力量完成。所以，这个时期的孩子变得非常自信。"我想……""我要……"做什么的热情也是更加高涨。而且，他们也开始明白自己和他人、大的和小的这种对比事物之间的关系。

向有内容的画发展

三岁孩子这种日新月异的发展，同时也会在他们的绘画中反映出来。由于这个时期的孩子已经能够自由地画出大大小小的圆圈和横的、竖的线条，画画时他们都是事先想好要画什么然后再动手画。例如，孩子会画一个大圆当作爸爸，画一个小圆当作妈妈，然后再画一个最大的圆当作家。并且，孩子还会讲述故事情节："爸爸和妈妈吵架了，爸爸还把妈妈气哭了。"

在此之前，孩子只用单独的词语表示一个圆圈一个圆圈

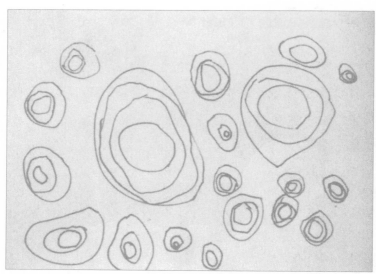

三岁整　小卷　妈妈给我做的布丁和盘子

的意思，而现在，孩子把这些联系起来，逐渐演变出了故事情节。孩子给这些毫无意义的、随便画出的线条和圆圈赋予意义，按照这种意义来画，最终，这些线条和圆圈变成了能够表达、象征孩子感受的东西。

这已经是猿猴类动物无法模仿的，"用来表达的画"的萌芽，孩子成长到这个阶段是非常了不起的。看到这样的画，妈妈们大概就能明白为什么不能过早教孩子画具体形象了吧！看到孩子画的满是圆圈的画，请你们不要不高兴，反而要发自内心地称赞他们。有时候，也要听听孩子讲的故事，把它记录下来，标注好日期。把这些画作为纪念保留下来，对孩子来说是再好不过的礼物了。

"头部人像"登场

三岁左右，圆圈上画上点和横线的"头部人像"形象开始在孩子的画中出现。孩子给点和线赋予各种意义，表征能力进一步发展。这和后来出现的"头足人像"的绘画仅仅一步之遥。这同时体现了语言能力的发展。语言的发展，使孩子能够在脑海里浮现当前没有摆在眼前的事物，使孩子重现影像的能力迅速增长。这种能够表达语言含义的绘画，就像下一页的那幅那样。在我们看来好像画的是同一张面孔，如果问到孩子，他会回答："这个是妈妈，这个是爸爸，下面的是小宝宝。"他已经能够用表征的手法表现自己周围的人。

用表征的手法表现现实生活事物的线条，是三至四岁儿童

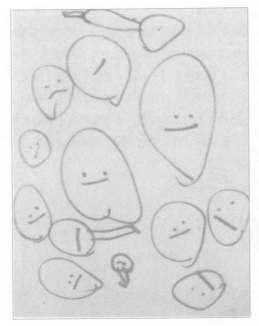

三岁一个月　岛崎　很多圆形的头部人像

绘画的显著特征。因此，这个年龄段也被称为"表征主义时期"。这个时期的画，是猿猴无法画出的，正处于向具有人类独特表现手法的绘画转化的时期，具有划时代的意义。

　　这个阶段，千万不要斥责孩子：为什么不画耳朵？为什么没有手和脚？等等。更不要犯愚蠢的错误，去教孩子如何画人物形象。请你们认真听听孩子充满亲身感受的画作的内容，愉快地守候，欣赏孩子在绘画方面令人惊叹的进步。

孩子特有的拟人化表现手法

三岁十个月　良人　正在玩耍的蟑螂

　　那种认为各种物体、植物、动物都和人类一样是有生命、有思想的理论，叫作"泛心论"（万物有灵论）。

　　孩子经常把太阳公公画成有鼻子有眼睛的笑眯眯模样，就好像太阳公公是他们的好朋友。这种把非人类的东西画得像人类一样的表现手法叫"拟人化表现手法"。这是幼儿期儿童绘画在三岁左右出现的一个特征。这张画的左边画的是幼儿园的蟑

螂，右边那个长着长腿的家伙，是在家玩的蟑螂，两只蟑螂全
都画上了和人类一样的眼睛、鼻子、嘴。即使是对蟑螂也怀有
友情的三岁孩子，其温暖的人性是多么令我们感动呀！

儿童画廊

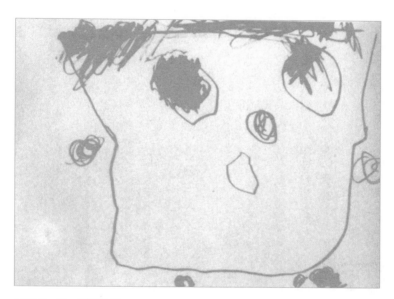

三岁整　明　爸爸的脸

生硬而形式化的眼睛画法

妈妈　"这是爸爸的脸。把眼睛黑的部分和白的部分涂上颜色。鼻子、眉毛、眼睛是这样的，手是这样的，再加上头发，好了，画得好吗？"孩子总是以这样的风格画人物。眼睛、鼻子、嘴、耳朵、手脚，总是按固定的样子画。如果看到绘本里没有鼻子的人物，孩子还会说："没有鼻子。"

老师　我感觉这幅画中，无论是头发的画法、眼睛的黑眼珠的画法，还是耳朵的画法、手脚的画法，都不是融入孩子亲身感受所画出来的。孩子画出的形象并不是出自自己的经验，也不是脑海中产生的对事物的印象，而是使用被教授的、被强迫接受的画法，由此画了一幅生硬的形式化的画。那张类似四边形的脸，尤其让我有这样的感觉。我觉得这个阶段的孩子应该还在画圆圈，尚没有能力画出这样四方形的脸。眼睛好像也是有人教他涂上的颜色，头发的画法也十分粗糙。

听孩子妈妈说，孩子总是在用固定的方法画画，也十分介意绘本里的人物有没有鼻子。这大概是因为家长尽管说是让孩子自由地绘画，最终还是忍不住要问"怎么没有鼻子"吧。虽然还不能确定是不是这个原因，但由于孩子已经非常拘泥于形象，希望他能够尽快地摆脱这种束缚，不妨放弃妈妈看着孩子绘画的做法。总是在家长的监管下画画，孩子会渐渐地厌烦画画这件事。我觉得家长可以尝试着给孩子创造和朋友们一起画画的机会，这样做，对孩子更好些。

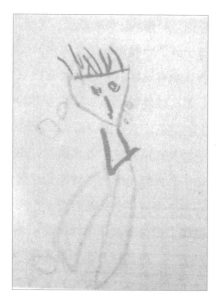

三岁两个月 智明 画妈妈

不要拘泥于"头发怎么画，衣服什么颜色"

妈妈 孩子一边画画一边自问自答："我在画妈妈。""头发是什么样子的呢？""衣服是什么颜色的呢？"最近对妈妈外出时戴的耳环印象很深，嘴里一边不断地说着"耳环、耳环"，一边很得意地把它画了上去。看到他画人的时候没画手，我就问："手呢？"因为我觉得还是把手画上比较好。

老师 这个孩子一边说"我在画妈妈"，一边画妈妈的形象。对于三岁两个月的孩子来说，有点太早了。有清楚的命题，

能够画出比较像样点的具体形象，应该是在四岁左右。

另外，孩子一边画一边自言自语地说头发怎么样、衣服怎么样，大概是因为画画的时候妈妈经常在旁边一边看一边问孩子头发怎么画、衣服什么颜色的原因吧。通常，三岁两个月的孩子画画的时候不会去考虑头发、衣服的颜色之类的问题。

仔细观察孩子的画，会发现孩子画的脸是三角形的。从这里能感觉到，孩子的心没有获得解放，不是轻松愉快的。但是，头发生长方向的画法用的是孩子自己发现的绘画方法，不是被教出来的。对于使用五种颜色分别去画各个部分的方式，我不太赞成。妈妈提醒他"手呢"，却没有动手帮他添上，这种态度是正确的。

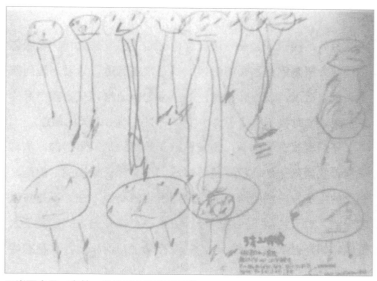

三岁两个月　惠美　像外星人的爸爸妈妈

还不到时候，"头足人像"就出现了

妈妈　孩子刚过三岁，就突然画出了这样的画。我从来没教过孩子这样画，看到这样的画很吃惊。家里那个小的出生的时候，这个孩子一边说着"爸爸、妈妈和惠美小宝宝……"，一边画了出来。谁也没教过她，好一阵子就爱画这样一群人的画。我和她爸爸私下里窃笑，说她画的是外星人。现在，爱上了填色画，每天都在那里涂色。

老师　让父母大吃一惊的像外星人的画被称作"头足人像"，是孩子最开始画人物形象的画。大多数情况下，头足人像

出现在孩子三岁半以后，这个孩子稍微早了一些。但是，每个人的发展都存在个体差异，早点儿晚点儿的倒不必太在意。

但是，从表示眼睛、鼻子的圆圈的涂色方式，以及粗暴的线条上，可以看出孩子的画法有些生硬。这恐怕是受了填色画的影响。还是立刻停止孩子画填色画，让她自由自在地画一些舒展流畅的线条吧。消除了这些生硬感，孩子的画就会出现属于她自己的清晰流畅的线条。如果想让孩子画填色画，还是等到孩子七岁左右吧。多问些"这是爸爸吗，这是妈妈吗"这样的问题，问问孩子把他们画出来的东西看作什么，愉快地听听他们对画的解释说明。这样经常关注孩子画里的故事，孩子就会更乐于画那些表达自己心理感受的画了。

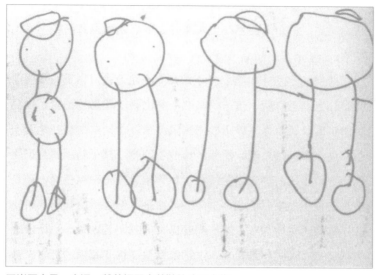

三岁四个月　小远　戴着帽子穿着鞋的头足人像

这也是一种"头足人像"

　　老师　仔细观察一下这幅画，可以看到画中的人物手拉手，每个人物下面仔细地记录着孩子的解释说明：爸爸、妈妈、自己、妹妹（从右往左）。孩子还给每个人都戴上帽子，穿上了鞋子。孩子画的是一幅全家福。最右边是爸爸，接着是妈妈，然后就是他本人，大家都亲切地手拉手。原本在幼儿园画这幅画的时候只画了三个人，回到家后又想起了妹妹，就在左边加上了她，下面的记录写着妹妹在哭，的确是很好地画出了妹妹难过的表情。这真是一幅非常有个性的令人愉快的作品。

　　画中手拉手的地方连接得很紧密，可以感受到孩子在他

想画的东西里融入了自己的感情。圆圈的封口画得很整齐，线条也很流畅舒展。但是，通常孩子到了五岁以后才会画戴着帽子，穿着鞋子、衣服的"穿衣人像"。对这个三岁四个月的孩子来说，这稍稍有点早，可能是因为孩子现在正对这些事物本身的附属品更感兴趣。

三岁四个月　蓧生　通往奶奶家的路

用圆圈和叉讲述故事

老师　右上角封闭的大圆圈是孩子本人，正中的圆圈是妈妈，左边的线条是爸爸，左上角的十字线条是帕门（藤子·F.不二雄的漫画角色）1号到4号。下面长长伸展的线条，是通往奶奶家的路。孩子大概是一边念叨着一路上遇见的事，一边画画。这幅画可以说是三岁孩子的杰作。

三岁五个月　绫见　葡萄

画出了一粒粒的葡萄

　　老师　这是一幅很好的画！孩子耐心地画了漂亮的连续圆圈。这个时期的孩子，开始慢慢地能画出封闭的圆了。但是，即使能画出封闭的圆圈，孩子还是会画很多这样连续的圆圈。这个时候，孩子已经不再像两岁时那样画了很多连续圆圈后再给圆圈赋予意义，而是从一开始画的时候就有目的地准备画葡萄。

三岁六个月　广和　妹妹的脸

头发的画法不自然

妈妈　孩子拿回来了在幼儿园画的画——《我的妈妈》。这个孩子总是在外面玩，从来没有拿蜡笔什么的画过画。这幅画中，脸用的是脸的颜色，头发用的是头发的颜色，甚至嘴上都画了口红的颜色，真是让我吃惊，于是我大大地表扬了他。孩子因此也很高兴，第二天，又画了这张《妹妹的脸》。

老师　从妈妈的描述中能想象到当时妈妈是如何地高兴。但遗憾的是，这幅画并不符合三岁孩子的年龄。这幅画妹妹的画，恐怕也是因为妈妈高兴的缘故才画的，是和《我的妈妈》

十分相似的画。

　　我认为，肯定是幼儿园教过孩子如何来画人物的脸。之所以这样说，是因为这个年龄的孩子知道头发是从头上长出来的东西，如果要画头发的话，一定会从头顶垂直的方向来画头发。幼儿园里老师教的用黑色来画头发，于是孩子就用黑色把脸圈起来，一直画到脸的下面。我认为这种画法很不自然。这不是那种孩子自己发现的"啊，头发是这样生长的"的喜悦的表现方式。如果让孩子画这样的画，孩子就会渐渐地不知道该如何画出属于自己的画。

　　除此之外，我还注意到孩子画的线条难看、不够流畅。这也是因为孩子受到了限制，不能够自己自由地画出线条。今后，请妈妈努力让孩子自由地涂鸦，并怀着喜悦之情去欣赏吧。

三岁十个月　庆田　爸爸（左）打败大妖怪

出现了两个人像

老师　爸爸是家里最强大的，就连妖怪都怕他。从三岁开始，孩子的恐惧情绪开始发展。这时候，爸爸是时时刻刻都靠得住的英雄。这幅画里把打败妖怪的爸爸画成头体二足人像，却把妖怪画成头足人像。

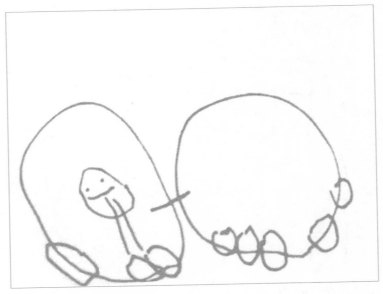

三岁十一个月　茂树　这是新干线

能够快乐地画画了

老师　在新干线上运行的车辆（左边）就以那种圆圆的样子摆在眼前。用头足人像画出司机，同时画出了车辆和客车相连。听说这个孩子很长一段时间饱受湿疹的困扰，现在终于恢复健康，可以画出这样快乐的画了。

三岁儿童绘画
要点摘要

绘画用具

　　如果给孩子使用墨水笔，请同时准备类似报纸或草稿纸等吸水性好的大张的纸。如果是使用马克笔、签字笔、铅笔、圆珠笔，就请准备绘画本或记录本。请记住我的心得：用色的指导从无色开始。

如果教过画形象

　　妈妈要让孩子像三岁的孩子那样画圆圈。画的时候，把大的圆圈和小的圆圈区分开画，同时和孩子聊聊画画的感受，用画圆圈来代表各种事物。

◎ 终于可以画出形象了

◎ 开始了凭印象画画的时期

◎ 绘画作品中除了有头足人像，还出现了头体二足人像

◎ 绘画作品像商品目录一样，各种事物无秩序排列

绘画要点

◎ 欣赏孩子的绘画作品时，不要仅仅看孩子画了什么形象，
更要认真听听孩子的讲述

四岁前后，
孩子凭印象画画

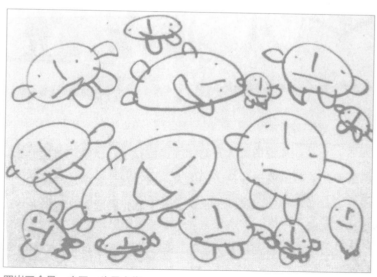

四岁三个月　庆田　头足人像

从头部人像到头足人像

　　发展得早一点的从三岁半开始，普遍情况是从四岁左右开始，孩子会在画头部的基础上画出手和脚，形成了所谓的"头足人像"。尽管画得像外星人，但即使是大人也能看出他们画的是人。于是，周围的成人想去提醒孩子："是不是还长着脚呢？"这样插嘴干涉孩子的大人，由于是无意中这样做的，不知道自己这样做，给孩子带来了怎样的危害，所以更加感到困惑。

　　为什么说这对孩子来说是危害呢？因为它否定了孩子好不容易从自己的认识中获得的表达形式。成人通过文字来确认和表达自己的想法，而还不会写字的孩子通过自己的画来——确认自己的想法、发现和认知等。"头足人像"是孩子对什么是人类这一认知过程的表现。

关于儿童画人物肖像的

三至四岁阶段	四至五岁阶段	五至六岁阶段

头部人像	头足人像	头体二足人像	头体二足二手人像	穿衣人像

比如说，有妈妈这样一个"人"。这个人有头发、眼睛、嘴、手和鼻子；而且，这个人还有胸部、腹部、肚脐、腿和脚。除此之外，爸爸有小的乳房，而妈妈有较大的乳房。所有这些，是妈妈作为人所具有的特征。随着年龄的增长，孩子会逐步认识事物、人类所具备的特征。

孩子三岁时出现的只用圆圈、点点、横线来画的"头部人像"，是孩子只用脸部和头部去表现人类。也就是说，这个时期的孩子，印象最深的就是"脸"。对于孩子来说，从婴儿时期就总是在眼前不停地说啊的嘴和不停地动啊的眼睛是最令其印象深刻的，所以孩子才用脸部来表现人的全部。

人类从幼儿时期，就开始用两脚直立行走。人类不再像狗一样用四肢行走，这是一个巨大的进步。在孩子的意识中，腿和脚的存在同样占据了重要的位置。所以，脸部的下面直接添上了腿和脚。当然，这个时期画手的孩子也是存在的。孩子就是这样用画来表达：对自己重要的东西是这样的，这样的！从

发展过程系统图（鸟居昭美）

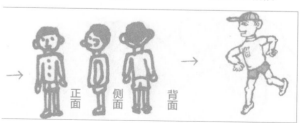

七至八岁阶段　　　　　　　九至十岁阶段

正面　侧面　背面

僵硬的人物肖像　　　　　　　动作灵活的人物肖像
（从三个角度分别来画的人物肖像）　（用人物姿态来表现人物的心理活动）

三岁半后　阿弓　头足人像上加了手

头部人像到头足人像，然后到头体二足人像，孩子的认知程度就是这样逐步发展的。

如果在这个时期成人教给孩子如何画画，就是剥夺了孩子认识事物的乐趣，甚至挫伤了孩子认识世界的积极性。成人如果这样做，就是阻碍了孩子成长过程中最重要的学习和发展的能力。没有比这更严重的罪过了。

凭自己的印象画画

孩子到了四岁，就可以让他们以"我的爸爸""我的妈

四岁半左右　阿弓　头体二足人像

妈"等主题来画画了。从这时候开始，孩子可以凭着在脑海中浮现的爸爸、妈妈的形象来画画。三岁的孩子，可以开始有目的地绘画，并且中途不再改变一开始就赋予图画的意义。四岁的孩子，可以通过语言来描述画的内容，并且结合脑海中的印象，画出多少有点儿像样的形象来。和母亲不同的父亲，尽管当时没有在眼前，孩子也能凭着印象知道父亲是有胡子、戴眼镜的。而且不是一般印象中的父亲，孩子能够抓住自己了解的父亲的姿态及特征。于是，孩子的脑海中形成"父亲是这样的"印象，并动手画出来。孩子想要画出来的，是只有孩子能了解

 培养孩子从画画开始

到的事实，即孩子内心的真实。

印象深刻的，画得大

假如孩子画的妈妈嘴很大，那是因为孩子倾向于把自己印象深刻的东西画得很大。时而训斥自己，时而亲切地和自己说话的妈妈，是个爱唠叨的家伙——这就是孩子捕捉到并存于内心的事实。如果用绘画来表现的话，孩子就会画出一个嘴巴很大的妈妈。因此，希望这个时候妈妈不要说："啊？我的嘴没有这么大！"

不要用同样的标准来评价孩子的画和大人的画，必须承认，孩子的画是用来反映存在于孩子内心的真实的东西。只要上前问问孩子"这个是谁"就好了。如果孩子回答"是妈妈"，就一定要高兴地说："啊，在画妈妈呀！"因为在孩子的感情生活中，妈妈的存在价值得到了肯定，还有比这更值得高兴的吗？所以，嘴大点儿什么的，根本不是问题。

94

四岁半后的画，
看起来就像商品目录
一样杂乱无章

排列事物的罗列表达形式

从四岁开始不到五岁的时期，孩子喜欢在一张纸上画出各种各样的形象。其中，有同一形象反复出现的情况，也有像商品目录一样，排列着形形色色的图案的情况出现。后一种表达方式，我们称为罗列表达。看起来孩子没有把一张画作为整体画面来归纳、整理，但如果你仔细听听孩子的解释，就会发现，在孩子的脑袋里，这些事物都是有关联的。这时，大人才会感叹："原来是这样！"

另外，在四岁半到五岁的时期，孩子会画一个四方的线把家里家外、船里船外区分开来，这是孩子的条理性表达能力在逐步提高的表现。

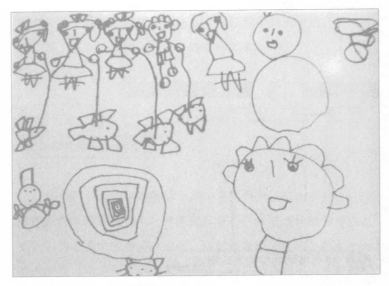

四岁十个月　理惠　狮子妈妈和钓鱼

罗列表达的画

　　右下角画的是狮子妈妈在说"想吃鱼"。左上角画的是理惠和奶奶、爸爸、姐姐、妈妈一起在钓鱼。除此以外，还罗列出洗衣机、猫和柑橘。看起来很是杂乱无章，但听了孩子的讲述就会知道，孩子画的是：冬天，为了没有食物的狮子，大家一起去钓鱼。也就是说，所有的事物都是因为对狮子的关心，相互之间是有联系的。

用同一画面表达时间流逝

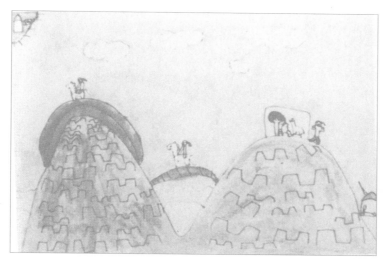

六岁七个月　友文　同存表达的画

　　把时间的流逝在同一画面同时表达出来的方式我们称为同
存表达。

　　这幅画，是孩子听了中国的传说故事《锦缎中的仙女》后
画的。孩子把主人公罗罗画在了不同的三个地点。罗罗一边冒
险，一边旅行。最右边，是罗罗接受老奶奶的考验的地方；正中
间，是罗罗在渡桥；最左边的是登上顶峰的罗罗——这其中当然
有时间的变化。孩子把这种时间的流逝在同一个画面上表达了出
来。这种同存表达方式，在四至七岁孩子的画中经常出现。

儿童画廊

四岁一个月　阳一　下次试试去钓鱼吧

钓鱼线画得很认真

　　老师　这个时期的孩子，即使是没有真实体验过的事情，也能够凭空想象并画出来。这幅画最值得称道的是画出了想去试试没做过的事情的愿望。孩子把家里每一个人的钓鱼线都认真地画了出来，而且没有缠绕到一起。只有一点要注意，没有必要勉强孩子给海水涂上颜色。

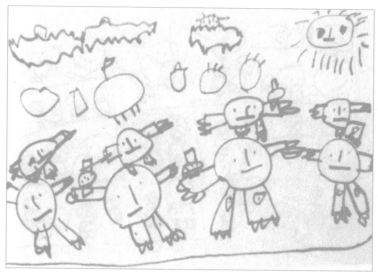

四岁三个月　庆田　在幼儿园里做扫除

表达出了对真实生活的感动

　　老师　这个幼儿园，让孩子从穿针开始练习，然后自己缝制抹布。这幅画，画的是孩子用自己缝制的抹布擦地。印象最深的，是孩子把抹布画得就像是摆在了手腕上，打扫的地面用一根线来表示（象征的手法）。这幅画是"正在扫除"的命题画。

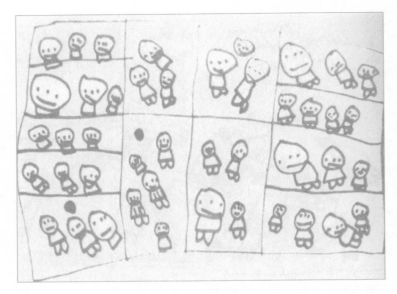

四岁五个月　阿明　幼儿园的老师和朋友们

从头足人像向头体二足人的转变

老师　这幅画里画得最大的人物是班主任老师小野。从这幅画中，我们可以感受到画这幅画的阿明和班主任老师小野之间互相信赖的和谐关系。第二大的是良子，据说她和阿明是最要好的朋友。方框象征着幼儿园，说明孩子已经在罗列表达方式上开始了归纳和整理。

四岁五个月 阿裕 妈妈在切点心

这个时期出现的罗列表达方式

老师 这幅画展现出了孩子自己真实的生活体验，对此我非常欣赏。可能是孩子对妈妈的菜刀印象特别深刻，因此把菜刀画得特别大。但是，孩子自己、妹妹和爸爸的头发画得像钢盔一样，这种画法十分粗糙。经过别人教授的画，通常会变得很不认真和粗糙。还是让孩子按照自己的想法去画吧！

四岁七个月　秀一　郁金香

连续的圆圈让人感觉画得很不用心

妈妈　上面这幅画，是孩子一边唱着郁金香的歌一边画的。天空用的是蓝色，牵牛花用的是黑色（左边第二朵），郁金香用的是绿色，太阳用的是茶色。

下一页的画，画的是家人的脸。左边是最小的弟弟，中间粉色的是化了妆的妈妈，右边是爸爸。孩子忘了画眼镜，我提醒时，他说："是眼镜坏了时的脸。"

老师　上面画中的郁金香是用连续的圆圈画的，用的是涂鸦的方式。画面整体让人感觉孩子画得很不用心。尽管用蓝色画了天空，但是孩子却没有想画天空的愿望。不画天空就不行，这是大人的感觉。可能是妈妈或周围的人教他这样画的

四岁七个月　秀一　家人的脸

吧。郁金香是非常容易图案化的一种形象，提起画花，就很容易下意识地去画郁金香，这点应引起注意。

　　这页的画，画的是家人。最好不要太介意孩子是不是画上了眼镜之类的东西。孩子到了五岁左右画人物肖像画时，才能够捕捉到眼镜、服装等细节问题。

四岁十个月　里美　星期日的早上，我和爸爸做早操

很好地画出了生活感受

妈妈　孩子首先画的是太阳，然后她说"这个，是我"，于是画了一个女孩子。给女孩子上完色，她说"这次要画爸爸了"，于是画了一个男人。我问："画什么呢？"孩子回答："这个呀，是星期日的早上，我和爸爸在外面做早操。"

老师　这幅画，画的是星期日早上的一个镜头。孩子把自己感受到的生活的真情实感直率地表达出来，这是非常值得赞赏的。

　　但是，正像妈妈已经注意到的，这幅画有点过分形式化了。比如，孩子刚刚四岁十个月，就用黄色画地面。眼睫毛的画法，草画成两片叶子的画法，都是非常形式化的。蝴蝶也是，衣服也是分别用色的。孩子的画受到颜色和形象的束缚，让人感觉不到自由。用铅笔画轮廓线的画法，也有<u>些</u>太早了。最好让孩子单用黑色的签字笔来画。我想这样，孩子的画会更有气势。或者，给孩子准备更大的画纸，让孩子用单色的炭笔或炭棒来画，用 4B 的、颜色较重的铅笔来替换也可以。

四岁十个月　直知　妹妹

边看边画还为时过早

妈妈　我的孩子不太喜欢画画。画这幅画时，孩子说"我要画妹妹的脸"，于是一边看着妹妹，一边画了起来。但是，妹妹看了后说："这不是我的脸。"孩子一听就烦了，也就不再画了。

这次，孩子说要画红薯，于是开始画红薯。"大红薯，小红薯，我画了两个、三个。"孩子一边得意地说，一边画着。那张画挖红薯的画，是孩子仔细观察后画的。

106

四岁十个月 直知 大红薯和小红薯

老师 把要画的东西摆在眼前，边看边画，即所谓写生，对于四岁的孩子不是一种合适的绘画方式。从孩子边看妹妹边画的方式来推测，这种方式是其他人教给他的。

不是边看边画，而是把自己认识到的事实按照自己的感受画出来，这才是八岁之前孩子的绘画特点。孩子不喜欢绘画，大概是因为在这之前，还处在涂鸦期的时候，父母没有积极地给予赞赏吧。**写生，最好还是等到孩子九岁以后。**

四岁儿童绘画
要点摘要

绘画用具

给孩子一种颜色就好。如果孩子想用多一点颜色，最多给他六种颜色。

除了细的签字笔之外，还要给孩子准备马克笔、蜡笔、圆珠笔、铅笔等。蜡笔要选择蜡质较多较硬的那一种。

如果教过画形象

在这个年龄段，形象绘画本身已经不是问题，问题是孩子有可能总是画同一类型、图案的画。为了避免这样的情况，应

该丰富孩子的生活体验，让孩子广交朋友、尽情玩耍。这样的话，孩子绘画的内容也会变得丰富起来。另外，家长要多听听孩子对绘画内容的讲述。

◎ 并不是把经历过的事情按照自己看到的样子画出来，而是
把感兴趣的事情按照自己的认识画出来
◎ 开始给事物建立秩序，出现"基底线"
◎ 能够把听到的事情在头脑里合成印象并画成画

绘画要点
◎ 请家长不要说孩子画的形象奇怪、可笑
◎ 仔细倾听孩子画中所表现的各种关系

五岁前后，
能画出有序排列的
事物形象

能够抓住事物的特征及形象

　　四岁的孩子，就可以清楚地区别一种事物和另一种事物在形象、性质上的不同。对于狗、鸡、鸽子、麻雀等，孩子都能够加以区分。但是，他们却完全不关心自己画中这个东西和那个东西之间的关系。而且由于他们只是画自己印象深刻的那部分，所以画人物时，就画成了头足人像。

　　孩子到了五岁左右，渐渐明白了各种事物各自具有的特征。他们明白了人长有头、脖子、肩膀、肚子、腿、膝盖，同时也明白了这些事物之间的关系。因此，他们不会再像四岁的孩子画头足人像那样，直接从脑袋上画出手来。不仅如此，五

岁左右的孩子还明白了人是穿着衣服的，于是开始画起了穿衣服的人物形象。

按照兴趣来画画

尽管如此，孩子毕竟才只有五岁，还不能够把事物之间的关系恰到好处地在绘画中表现出来。他们只按照自己认识到的去画他们感兴趣和关心的事物，所以有时尽管知道人是长着耳朵的，但还是会按照当时的兴趣不画耳朵。因此，如果此时妈妈问道："没有耳朵吗？"因为孩子对耳朵不感兴趣才不画耳朵，所以妈妈的话也就不起作用了。

不是按照自己看到的，而是按照自己认识到的，只画自己感兴趣和关心的事物，这种现象是四到八岁孩子绘画的特点。我称之为"感觉的写实主义"。这种倾向一直会持续到孩子九岁左右的绘画转化期。

五岁半后，
用基底线表达关系

基底线的登场

　　孩子五岁半以后到六岁左右，开始逐渐对事物之间的关系有了兴趣。比如，孩子对捉迷藏的游戏感兴趣一般是在五岁左右。这是一种建立在捉和被捉关系上的游戏。明白了石头、剪刀、布之间的关系，孩子这时候开始能玩石头剪刀布的游戏。

　　孩子开始能够理解各种各样的关系，同时也试图用绘画来表达这些关系。我们以表示地面或水平面的线条——基底线为例来说明。多了一条横着画的线条，就有了地面上和海水中的分界，它表现的是一个世界。基底线成了把事物之间的关系转换至二维平面世界的秩序建立的基础，从四至五岁的商品目录式的罗列（一维空间的并列表达方式），开始过渡到了"系列化的表达方式"。

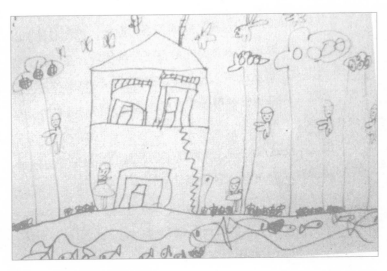

六岁　百合　友治他们在爬树

　　这一幅画，可以看到五至六岁孩子特有的画法：基底线以及透视画法。横着画的基底线之上是地面，房子和树木垂直在上面排列着；基底线之下是大海，大海里鲸鱼在追逐鱼群。

　　像上面这幅画，孩子按照二维顺序，把事物有序排列地画了出来。而且家里面的东西、海里面的东西都能看见，这就是所谓的"透视画法"。这幅画，画出了大海中追逐鱼群的鲸鱼，以及被追逐的鱼家族之间的关系。左边，逃在最前面的是鱼爸爸，身后跟着的三条鱼是它的孩子；再往后，是鱼妈妈带着一条鱼宝宝在拼命逃窜。天空中，捕捉猎物的鸟和被捕捉的蜻蜓、蜜蜂、蝴蝶也排列得非常有序，孩子把它们之间的关系系列化地表达了出来。

因此，在这段时期欣赏孩子的作品，最好的方法就是听听孩子讲述画里的关系。在孩子二至五岁半的那段时期，我们只要问问孩子"这是什么"就可以了；而到了现在这段时期，我希望家长仔细问问孩子："谁？在哪里？在干什么？"为了让孩子能画出更多的故事情节，家长请尽量去丰富孩子的生活吧。

儿童画廊

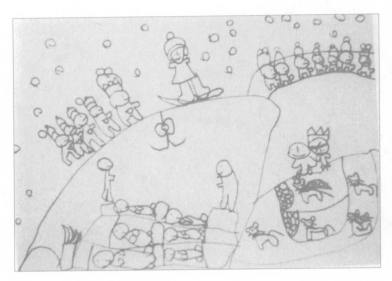

五岁七个月　真子　比良山滑雪

一种系统条理的表达方式

老师　一下雪，这所幼儿园就带着孩子们去比良山旅行。这幅画画的就是旅行的情景。雪山用基底线来表示，山上面的事物被排列有序地画了出来。基底线的下方，画的是孩子们在雪山小屋睡觉的情景。这幅画，一点也不会杂乱无章，而是一种系统条理的表达方式。

116

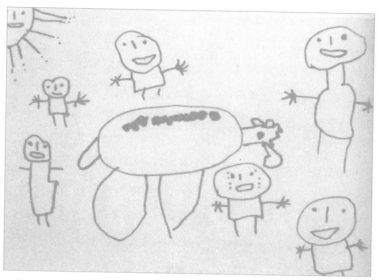

五岁八个月　阿宅　野狗伸着舌头要吃人

商品目录式排列，表达的是一个内容

老师　这幅画，画的是在幼儿园和大家一起散步时，突然受到一只大野狗袭击的情景。保育员大吃一惊，保护着孩子们。一只野狗向他们走来，孩子吓得哭了起来。尽管仍然是商品目录式排列，表达的却是同一个主题的内容。

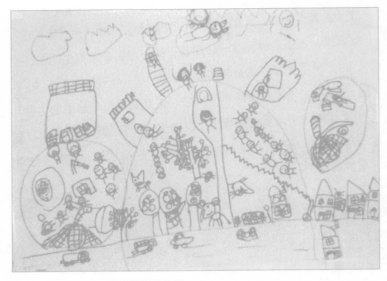

五岁八个月　弓狩　我梦想的幼儿园

给出主题，充分想象

老师　这幅画，是孩子和幼儿园的老师讨论了"我梦想的幼儿园"后画的。这幅画把孩子梦想中幼儿园的样子充分地表现了出来。这幅画，就像是在给我们讲述一个又一个的故事：如果有座山就好了，山上还要有隧道、台阶，大家都可以爬上去；山上还有许多果树——苹果树、橘子树，还有狐狸和大象；当然，小朋友也全都在里面；天空上的云朵滚滚而来，雷公在用云朵做的床上睡午觉。

　　这个时期的孩子，最喜欢在幻想世界中做角色扮演的游戏。角色扮演游戏是一种培养孩子想象力的游戏。作为发展想

象力的重要阶段，人的一生里，没有比这个更重要的时期了。这幅画，也正是体现这一时期孩子梦想的经典作品。

"所谓教育，就是共同探讨未来。"——路易·阿拉贡[①]。

虽然，未来不是简单的幻想，但是如果没有想象的力量，就不可能有超越现实、展望未来的坚忍不拔的力量。五岁的孩子正是通过画这种角色扮演游戏内容的画，来培养这种重要的能力。

① 路易·阿拉贡，二十世纪法国重要诗人和小说家。——译者注

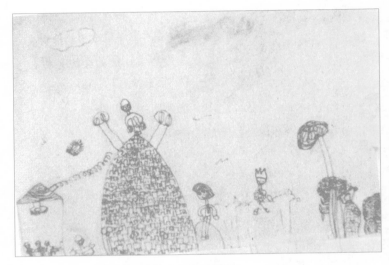

五岁十一个月　广美　扑灭火焰山大火的孙悟空

用绘画表现对故事的印象

老师　保育员给孩子讲了孙悟空的故事。孩子最感兴趣的是故事的高潮——孙悟空与铁扇公主、牛魔王在火焰山上斗法。这个故事深深地印在了孩子的脑海中。

　　孩子画的是孙悟空熄灭了火焰山的火焰，牛魔王化作白马跟随唐僧西天取经的情景。山坡上画着铁扇公主、牛魔王变的白马，还有唐僧。

　　能够把对故事的印象画成一幅画，这也是五岁孩子的重要特征之一。对于培养五岁孩子的绘画能力，丰富孩子的想象力是十分重要的。为了丰富孩子的想象力，请多给孩子讲民间故

事和各种传说。如果孩子喜欢的话，他会一遍又一遍地央求你讲给他听。请做那种总是让孩子央求你讲故事给他听的父母。一旦孩子成为一个爱听故事的孩子，他就会成长为爱画画、爱讲话，对各种事物有丰富印象的孩子。如果父母不擅长讲故事，就念书上的故事给孩子听吧。

五岁八个月　合志　船和小龙虾

不要让孩子看着画，而是凭印象去画

妈妈　孩子说"这是条船"，并把大海涂成了蓝色，而且还画上了朋友送的小龙虾。我告诉他大海里没有小龙虾，他就说"这是条大河"，还把水的颜色用茶色重新涂了，好像是要画成浑浊的河水。小龙虾死的时候，孩子把它拿出来趴着放在那里，边看边画了下面那幅画。

老师　小龙虾的画，画得非常好。这个孩子有非凡的表现力。

但是，妈妈在旁边多余地教了很多东西。妈妈一说"海里没有小龙虾"，孩子就把画蓝色海水的地方重新涂上茶色，特意改成浑浊的河水。这样做，孩子否定了自己好不容易形成的表

达意图，也就是否定了自己。妈妈这就好比摧毁了孩子刚刚生长出的艺术萌芽。

孩子是从实际的知识出发，迅速地在大脑中形成对事物的印象，最后扩展为幻想的。绘画方面，是从眼睛见到的东西和大脑中记住的东西开始扩展绘画内容范围的。妈妈如果只让孩子画眼前看到的事实，就是在抹杀孩子对事物的印象。让孩子对着死去的小龙虾，看一下、简单地画一下，然后再看一下画一下，这种方法会让孩子的画失去气势。孩子到了九岁左右才会强烈地表现出追究眼见为实的热情，到那时候才应该培养孩子的观察力。而现在，是孩子追求想象中的真实的时候，希望家长经常鼓励、赞美孩子凭印象画出来的画。

五岁八个月　合志　死了的小龙虾

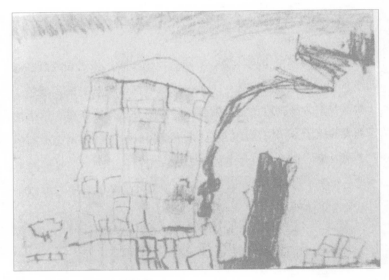

五岁十个月　秀野理　我的家

试试让孩子单用黑色尽情画

妈妈　孩子首先用黑色画出了地平线，画到一半想起还没画天空，于是用蓝色给天空上色。"然后我要画我的家了。"说完，孩子准备用黑色画家。"我们的家是什么颜色的？"我提醒他。"白色的，但是画白色看不清楚，那就用绿色吧。"孩子说完，画了起来。

老师　妈妈这种关心孩子的态度是非常值得赞赏的。

但是，有一点希望妈妈注意。孩子想画家的时候，妈妈曾经提醒孩子："我们的家是什么颜色的？"孩子正兴致勃勃地想

用黑色画画的时候，妈妈的询问，打断了孩子表达的积极性。对这一点，我感到非常遗憾。

回答"家是白色"的孩子，遇到了一个矛盾：由于白色画在纸上看不清而不能用白色。于是，没有办法的办法是改用绿色。通常我们会看到，六至七岁的孩子经常遇到这样的矛盾。这个年龄段的孩子会用白色在白色的纸上画雪。他们不会考虑画面的表现效果，只按照自己知道的真实情况用白色去画雪。最好的方式是让孩子自己去发现这种实际情况与表达效果之间的矛盾，而不应该在他发现之前由其他的人告诉他，这样会剥夺孩子主动学习和发现的机会。

像这种情况，还是让孩子就用一支黑色的笔兴致勃勃地画个够更好。

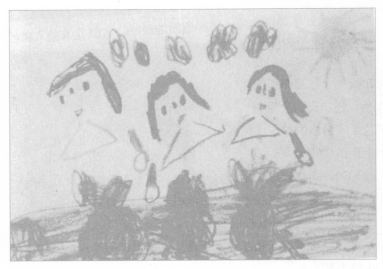

五岁十个月　弓狩　挖土豆

基底线画得敷衍潦草

妈妈　孩子画的是在幼儿园挖土豆的情景。"挖出来好多
大大小小的土豆。""很好玩吧？不过为什么人的脚都在上面飘
浮着呢？""马上就要开始挖土豆了。""原来是这样，是不想踩
到土豆才这样走的？"

老师　人物的画法非常形式化。

"挖出来好多大大小小的土豆。"孩子这样说，一定是他
有了非常了不起的发现和感受。这是这幅画的主题，希望家长
首先要领会这一点。妈妈问："为什么人的脚都在上面飘浮着

呢？"看起来人物的脚飘浮在基底线之上，实际上这条线对于孩子来说并不是基底线。这种地面的画法，大概是其他人教给孩子的。因为不是自己发现的基底线，所以人物的脚就飘浮在上面，并不像妈妈说的那样，是不想踩到土豆。

土豆的画法也很粗糙，好像是勉强埋到土里面似的，没能成为表现真实感受的表达方式。

但是，能够感到孩子有表达小土豆的愿望，希望家长对这一点大加赞赏。作为一种绘画方式，尝试让孩子只使用黑色来画画。我想，不拘泥于形象和颜色，反而能让孩子更直接地表达出他们的感受。

五岁儿童绘画
要点摘要

绘画用具

这个时期的孩子非常享受分区涂色的乐趣。给孩子准备 12 色的蜡笔或其他绘画材料。但是，如果孩子喜欢用单色，那也是可以的。和油画棒相比，还是给孩子用蜡质较多、质地较硬的蜡笔好。

如果教过画形象

在这个年龄段的孩子，无论如何，或早或晚都会开始画形象了。所以，画形象本身不是什么问题，问题在于孩子有可能总是画同样题材、内容、形式的画。请家长仔细倾听孩子们讲述他们绘画中的故事，还要尽量丰富孩子的生活体验。

◎ 坚定地使用利用基底线建立事物秩序的方式

◎ 开始能够做图案游戏，把事物做抽象化表达

绘画要点

◎ 绝对不要用画得好或不好来评价孩子的画

◎ 重视和孩子之间的谈话，多问孩子画里画的是谁、在哪

里、在干什么等

◎ 不要让孩子总看电视

◎ 把有趣的生活经历作为绘画的主题让孩子画出来

◎ 读绘本给孩子听，把民间传说或自己记忆中的故事讲给孩

子听，时常让孩子把故事画出来

六岁，把事物沿着基底线并列画出

事物按顺序整齐排列

　　四岁半开始到五岁左右，是孩子进入"感觉写实主义"的第一个阶段，孩子画中的事物会像商品目录一样杂乱无章地罗列着。然后，发展较快的孩子，在五岁半后开始画基底线，给事物建立秩序，形成了二维空间并列排列的表达方式。所谓的基底线，孩子会用水面的线、地面的线、山的轮廓线、道路两旁的线、房子里一层和二层之间的线、饭桌的轮廓线等来表示。此外，还有用房间的四方形线、水池的圆形线、船的四方形线、床或被子的四方形线、运动场跑道的椭圆形线等各种方法来表示基底线。

　　这里举例的是一个六岁六个月的孩子画的画。孩子用四方

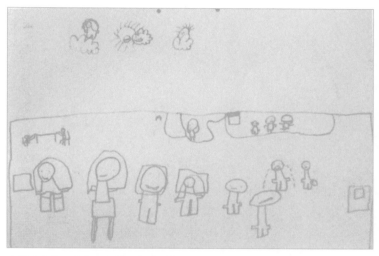

六岁六个月 秋广 老师不在时画的画

形的基底线把自己的教室圈起来，来区别房屋内部和外部的空间，这样来给世界建立一种秩序。画中，老师去参加职工会议，孩子把留在班里的 13 个好朋友认真地一个一个地画了出来。3 个好朋友在跳绳，阿尚在向窗外张望，头巾被小爱抢走后正在哭泣的阿勇……正像孩子和老师讲述的那样，都画出来了。

　　下页这幅画是六岁十一个月的津吉画的戏剧演出的画。分隔礼堂用的小道具、舞台和观众席都用基底线标示了出来。在基底线以内，孩子认真地画出那些举止礼貌、排列整齐的人物。这幅画一点也看不到孩子马虎应付的表达方式。看着这幅画就好像能听到孩子说不完的话，真是一幅杰作！

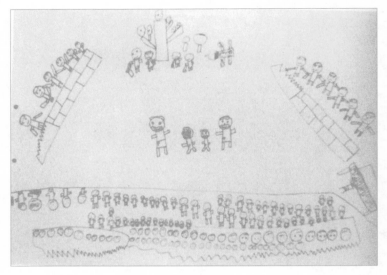

六岁十一个月　津吉　生活戏剧演出和音乐队

能画出图案纹饰的六岁

　　培养六岁孩子的绘画能力时，不可忽视图案纹饰的绘画。

　　在下页这幅画中，从上到下的图案分别是：太阳、不倒翁、苹果、忍者的飞镖、制服的领结、毽球拍、郁金香（这是倒置的郁金香，花和叶子都被分解开画了）、羽毛和蝴蝶。这种把事物抽象化、图案化的能力是书面语言（文字）的基础。

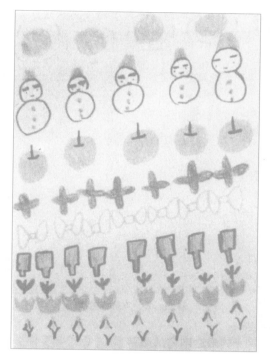

六岁　夏江　图案创作

儿童画廊

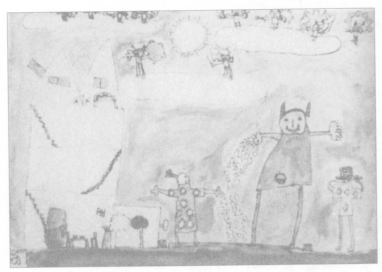

六岁　建治　龙子太郎决战黑鬼

听了故事后画出的表达丰富的画

老师　这幅画，是孩子在幼儿园听保育员讲《龙子太郎》的故事，而不是看了绘本书上的画后画出来的。如果是看了绘本画的画，不会有这么丰富的表现力。用耳朵听到故事，在脑海中刻画出印象，然后产生出了这样的杰作。画面上画的是龙子太郎从吃豆比赛开始和黑鬼决战的场面。孩子画出了拥有冰箱、床，甚至鱼池的现代化三层建筑的房子，但内容却是龙子

134

太郎的故事。天空中甚至还有被抛出去的红鬼和吹笛子的少女。

　　这幅画充分体现了孩子凭听到的故事就能在脑海中形成事物印象的非凡能力。园长先生也说过，自从让孩子听故事以来，孩子的画发生了巨大的变化。儿童教育中传承下来的讲故事给孩子听这一古老育儿方式，最近得到了重新认识。晚上，家长一定要关上电视，给孩子保留亲子对话交流的时间和讲故事的时间。即使孩子仅尝试着给一个故事画了一幅画，也是其乐无穷的。

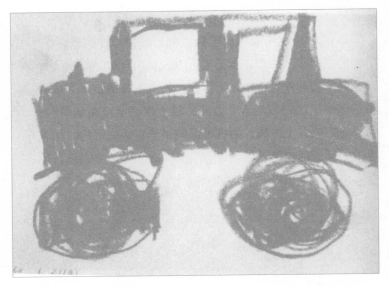

六岁六个月　阿竹　绿色的汽车

不要让孩子按照妈妈所说的画画

妈妈　孩子问："不涂颜色也可以吗？"我说："还是涂吧。"孩子又问："绿色的车好吗？涂色的画？"我说："很好啊，绿色的车。"于是孩子说："好吧，绿色的车。这样好吗，妈妈？"我回答："这不是画得很好吗？"班主任老师说孩子不太喜欢画画。怎样才能让他喜欢上画画呢？涂色的方法太粗糙了，我希望他能耐心地画画。

老师　通过您的信可以看到，孩子每一件事都要问问妈妈

136

的意见。比如说："不涂颜色也可以吗？""绿色的车好吗？""这样好吗，妈妈？"如果每一件事都要问问妈妈的意见，孩子就不会按照自己的想法自由地画画。因此，他也就不能感觉到自己的感受和感动。妈妈如果想让孩子喜欢上画画，首先不要在孩子画画的时候，说"这样怎么样，那样怎么样"地干涉孩子。请妈妈问问孩子自己想画些什么。希望能让孩子自由地去画自己想要画的画。绘画的世界里没有比"自由"更重要的事情了。

这幅画乍一看，好像很有力度。其实这不是有力度的画，而正是像妈妈注意到的那样，是一幅画得有点马虎、潦草的画。我觉得，也许，孩子的内心拥有着美好而纤细的感觉。如果让孩子用他美好的心灵自由地画画，孩子的画会立刻成为杰出的作品。

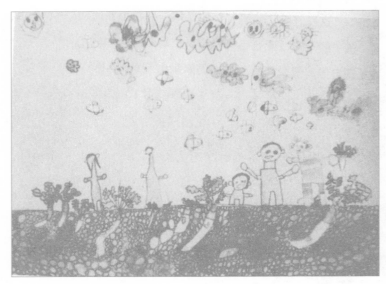

六岁七个月　秋人　挖萝卜

用透视的画法画得非常仔细

老师　9月份，在幼儿园的院子里，大家翻耕土地，种下了萝卜的种子。这幅画，画的是收获的情景，孩子用了三天才完成这幅作品。画面上，有拿着萝卜兴高采烈的人，有擦汗的人……一个一个地都分别画了出来。就连在东京大量生活着的"赤味鸥"，都飞来分享收获的喜悦。它们背上还驮着拟人化的云彩和太阳，还不时地挤挤眼睛。大家都从天空中看着收获萝卜。萝卜的根牢牢地扎在土壤中。就连石头一类的东西，孩子都一个一个地仔细画出来。实际生活中无法看到土壤中的情景，但孩子画得简直就像看得见一样。这种画法，我们称为"透

视画法"。这是感觉写实主义的一种倾向。

如果是诚实地画出自己的感受，就会展现出这种非凡的耐心和毅力。这幅画，充分表现了六岁孩子的非凡毅力和诚实。

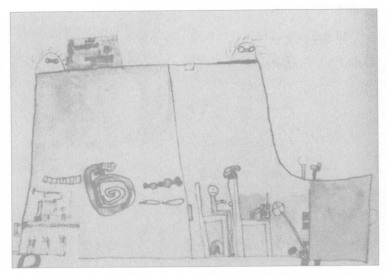

六岁九个月　秋男　消防车

认真地表达出了充满内心的感动

老师　防灾演习的那一天，幼儿园里开来了消防车。孩子们在消防车里上上下下，玩了好一阵，高兴得欢蹦乱跳。当天，因为孩子们的感触太多，有点过于兴奋了，所以对消防车的印象还不能在脑海中定形，画到纸上。对孩子的状态了如指掌的老师，照顾到孩子们的特点，两天之后，才让孩子们画画。孩子们画出来的就是这样的作品。由于是亲眼见到的、亲手触摸过的东西，所以孩子们能画出每一个细节，加速器、踏板、刹车、方向盘，还有软水管、电话等，都画了出来。而老师并没有用这样的语言和方式：同学们，仔细观察消防车。看

看方向盘是什么形状的？车身是什么颜色的？水管是什么样的？好好看看啊！

　　这幅画里充满着从孩子自由的心灵中洋溢出来的感动，反映出孩子自己认识到的真实，是一幅杰出的作品。被穿着像铠甲一样的消防服的消防员叔叔抱着，乘坐闪闪发亮的红色消防车，还见到了令人惊奇的各种机械工具，这一切一定让孩子印象非常深刻吧。这幅画也采取了这个时期孩子特有的透视画法。

◎ 基底线转变为水平线或地平线

◎ 开始分别从正面、侧面、背面三个角度画人物肖像

绘画要点

◎ 孩子的画逐渐变得让成人一看就能理解；成人要去体会孩子的心情，仔细欣赏孩子的作品

开始对成人和孩子的社会有所认识

分别从正面、侧面、背面三个角度画人物肖像

前面，我们了解了六岁之前儿童绘画发展的过程，欣赏了孩子们的作品，这一时期是孩子以涂鸦为中心的重要绘画阶段。因为在孩子入学前，妈妈起着重要的作用，所以这本书主要归纳了孩子幼儿期的绘画特点。尽管我们已经知道了孩子入学前幼儿期的绘画特点，但是如果能够预测出孩子在这之后的绘画发展趋势，对家长来说也是十分有益的。

孩子到了七岁左右，与其说是用线条来画画，不如说是用线条围起来的面来进行表达。同时，孩子开始分别从正面、侧面、背面三个角度来画人物肖像。一旦开始从侧面画人物肖像，紧接着到了八岁左右，孩子就会开始画有动作的人物肖像。请家长满怀喜悦地关注着孩子的这一成长过程。

儿童画廊

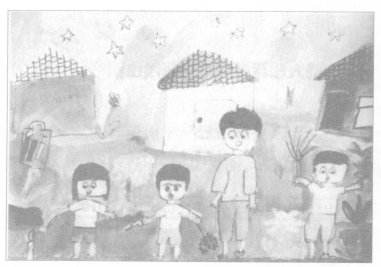

七岁　美和　烟花

一幅画得像纪念照的画

老师　孩子的作文这样写道：这是夏天，姐姐们在家门口放烟花的情景。尽管是黑夜，花开得却很漂亮。

这是一幅基底线逐渐消失，开始出现地面的画。地面上装点着花草，对于这一点，我想给予的评价是，有点像漫画。

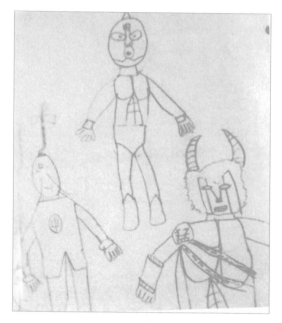

七岁两个月　太郎　肌肉男等

遗憾的是都是电视漫画中的英雄

老师　孩子仔细地画出了人物的姿态，这一点值得赞赏。但是，如果孩子总是画电视里的英雄人物，就应该重新审视一下他的生活。如果能画出有真实体验的快乐情景，画出来的画才能变得丰富多彩。尽管孩子画得挺不错的，但是孩子画这种英雄人物的时候，家长最好不要给予表扬。

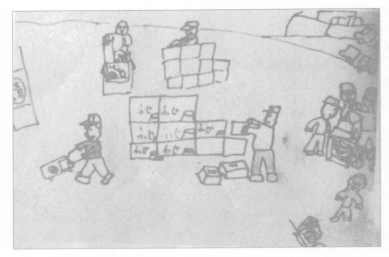

八岁　阿渡　中央装卸市场

从侧面画出了人物的动作

老师　这幅画，画的是从学校到菜市场参观的情景。老师事先严肃地告诉过孩子们，到了菜市场不要去模仿卖菜叔叔们的划拳动作，这样反而使孩子们的注意力集中在了在市场劳作的叔叔们身上。

开始追求画出眼睛见到的真实景象

绘画要点

◎ 当孩子对画画很着迷的时候，成人不要过分计较他的写实
能力。对孩子横加干涉是没用的，不如和孩子一起动手吧

◎ 可以借家庭旅行的机会来一次亲子写生，或是和孩子一起
做贺年卡片，和孩子共同体验亲子活动的乐趣

九岁开始
画大人的画

进入视觉写实主义时代

到了九岁，孩子终于开始采用和成人相同的观察方式，画法也开始向写实的手法转变。在绘画上，九岁是孩子迈向成人阶段的第一步。

就像我们前面说过的，四至八岁的孩子，是按照自己的感觉和认识画"感觉的写实主义"画。而到了九岁左右，孩子开始按照亲眼所见来画，孩子的画开始有变成成人画的趋势。对这种趋势，我称之为"视觉的写实主义"。这种说法，是法国一个叫留凯的人首先提出的。

下面，我们来举例说说孩子的画是如何逐步成长为成人画的。

八岁十一个月　春乃　我的父亲

　　这幅画，是我的大女儿春乃在画我，题目是《我的父亲》。我正读书的时候，快九岁的春乃走到我的书桌旁，对我说："我要画爸爸，向这边看。""再来一次，向这边，保持住别动。"然后，画了这幅画。七八岁的时候，她还不会分别从正面、侧面、正后方来画人物。这幅画让我感到，孩子已经发展出了能够从斜侧面按照自己看到的样子画人物的能力。这是用马克笔画完后再用水彩着色完成的一幅画。颜色也是孩子尽量按照看到的样子，给头、脸、衣服上了颜色。

　　《神田明神》是十一岁的平田润子用竹筷笔画的钢笔画。

十一岁　润子　神田明神

　　竹筷笔，就是把筷子的尖削得像铅笔一样细，然后用竹筷笔尖，蘸着棉花上的墨汁画画。这是一种非常需要耐心的工作。

　　看看这样的作品，我们就能够明白这个时期孩子的画是多么地了不起，他们具有多么强烈的、渴望表达的热情啊！

　　在此之前，美术教育界一般认为，小学四五年级的孩子对绘画的兴趣开始减退，甚至出现了讨厌绘画的现象。他们认为这是因为孩子的认知能力超过了表达能力，他们称这一时期为表达能力的停滞时期。另外一方面，他们普遍认为，城市里的孩子知识丰富，但表达欲和忍耐力却不如农村里的孩子。

　　但是，润子的画，完全打破了这些所谓的常识和偏见。润子就读的学校是在都市中的都市——东京都千代区的神田芳林

小学。从这幅画里，我们一点也看不到都市孩子的弱点。尽管有墨汁蘸多了，画得失败的地方，但孩子并没有放弃，而是认真地观察树、枝叶、石墙，用坚强的毅力坚持画到最后。这种真诚和执着令我们感动。

六至九岁儿童的
绘画要点摘要

绘画用具

　　这个时期的孩子可以使用任何绘画工具。彩色铅笔也可以给孩子准备整套的 12 种颜色。除此之外，还可以给孩子准备水彩和其他颜料。孩子们也会非常喜欢有挑战的版画游戏。

如果教过画形象

　　如果孩子总是画电视里的人物角色，或只喜欢临摹，家长就应该多跟孩子讲讲生活中的事或传说故事，帮助孩子发掘绘画主题。九岁左右也可以开始写生。

第三章

关于绘画的
问与答

Q:

孩子从什么时候开始会使用和形象相符合的颜色？

孩子一边用红色的蜡笔画，一边嘴里念叨着："红的，红的。"我问他："红色的是草莓吗？"他的回答是："嗯，草莓。"其实他可以把画出来的东西说成任何东西。（一岁十个月男孩的妈妈）

A:

孩子到了五至六岁才会使用和形象相符合的颜色。

孩子到了五至六岁的时候，给世界建立秩序的基底线（例如代表地面的线条）在他们的画中开始登场了。这个时候，孩子也开始能够使用整套系列的颜色。因此，即使把绘画颜料混合在一起，孩子也能挑出与他所需颜色比较接近的颜色。

当一个二至三岁的孩子画妈妈的脸时，家长给他肉色画笔，他会使用肉色画画。但是，这仅仅是因为家长给了他指导，他才会使用这种颜色。

我建议在孩子两岁到五六岁的阶段，尽量只使用黑色这种

单一的颜色来画画。因为黑色被称作无彩色①，是包括所有颜色的基本色。二至三岁孩子的涂鸦是被给予解释说明的画，颜色当然会成为解释说明时对孩子的干扰；而四至五岁的孩子更重视事物本身的特征，六至七岁的孩子对事物和事物之间的关系更感兴趣。对于这三个年龄段的孩子来说，绘画时使用单一的颜色更容易一些。如果想要给孩子彩色的蜡笔（红、黄、绿等颜色），等到孩子三岁就可以了。因为从这时起，孩子开始能够玩色彩的游戏了。

作为绘画工具，与油画棒相比，我认为蜡质较多的蜡笔更好一些。比起物体与颜色的关系，孩子更重视物体与物体的关系。孩子把这些事物以图表的形式画出来的时候，一种颜色就足够了。

孩子绘画发展的过程中，基底线从罗列式表达发展到系列化表达的分化标准。基底线的出现，表明孩子开始把事物与事物之间的关系在平面上有秩序地表达出来。由于获得了这种由罗列式表达到系列化表达的能力，孩子逐渐能够系列化地使用颜色，也就逐渐能够表达事物与颜色之间的关系。这时候，孩子处于五岁半到六岁左右的阶段。

① 对世界上许许多多的色彩大致进行分类的话，可分为黑、白、灰没有纯度的色，和红、橙、黄、绿等有纯度的色。我们把没有纯度的色称为无彩色，把有纯度的色称为有彩色。——译者注

 Q:

孩子用两手同时画画，需要纠正吗？

我的孩子两手各拿一支蜡笔同时画画，这很令我吃惊。我有些担心他会变成左撇子。（一岁十一个月男孩的妈妈）

A:

还没到分化为左撇子或右撇子的时候，不用担心。

妈妈好像很吃惊，但实际上，这个年龄的孩子还没到分化为左撇子或右撇子的时候。左撇子或右撇子，大概是从三岁开始分化，六至七岁左右定型。

一岁四个月　男孩　两手各拿一支蜡笔画的画

　　猿猴是不会在两手之中分左利手还是右利手的，这种现象只有在人类身上发生。这是因为人类具有猿猴所不具有的语言能力、创新能力和利用工具的能力。伴随着语言能力的发展，人的手分化为左利手或右利手。当然，左手和右手的功能也分别专门化了。最重要的是能用手来画画，至于用哪只手来画我觉得就不是那么重要了。所以，也不用担心孩子用两只手同时画画，孩子在这个过程会自然地分化出左利手或右利手。无论左利手，还是右利手都可以。但是，与其害怕孩子变成左撇子而拿掉孩子左手的笔，只让孩子使用右手，还不如让孩子用两只手一起画。孩子有可能会自然分化为右利手。

一岁十一月　男孩　两手各拿一支蜡笔画的画

Q: ————————————————————————

孩子不喜欢坐着画，而喜欢站着在墙上贴的纸上面画，这样好吗？

和坐在桌子旁画画相比，我的孩子更喜欢站着在墙上贴的纸上画画。可以给他准备画画用的工具吗？（两岁整男孩的妈妈）

A: ————————————————————————

画画并不是总要规规矩矩地坐着做的事情。

在墙上画画的时候，可以一边走来走去，一边画画，这就和把纸放在下面画不一样，能画出更有生气的画来。在隔断门或墙壁上贴上纸，就形成了一个漂亮的壁画角。如果不喜欢孩子画到外面弄脏墙壁，就给孩子准备一个画板。三岁前，请给孩子创造一个这样的场所。规规矩矩地坐在地上或是桌子前画画的话，要到孩子四岁左右才行。偶尔让孩子趴在地上画画倒也无妨。当孩子用这种姿势画画的时候，家长不要斥责孩子，要给孩子创造一个能够轻松愉快地画画的环境。

绘画板

　　场所和姿势，有时也是随心所欲。所以，不要把画画当作了不起的大事，非得让孩子郑重其事地画画才行。要给孩子准备好画纸和画笔，当孩子想画的时候就随时可以开始画画。孩子两岁左右就能够自己拿取绘画用具，所以最好给孩子准备好放绘画用具的架子。

Q:

孩子从几岁开始能够分清颜色？

孩子好像能认清信号灯的红绿，可是却经常拿错蜡笔的颜色。如果让孩子拿来红色的玩具熊，孩子能拿对，可是让他拿红色的蜡笔，他却拿来其他的颜色。虽然是男孩，却喜欢红色和粉色。（两岁一个月男孩的妈妈）

A:

孩子两岁四个月开始有意识地认识颜色。

当孩子的涂鸦变成画一条有始有终的线，或者画的圆圈能封口的时候，孩子就开始分辨颜色了，对颜色本身的直觉反应要更早。有意识地选择颜色，大概从两岁四个月开始。我觉得要到孩子能够区分比较两个不同事物的时候，才能够把表示颜色的语言和实际使用的颜色结合起来。比如问迷你汽车的时候，要让孩子区分比较："这是白色的迷你汽车，那辆呢？"这样孩子才能回答出："那辆是红色。"孩子到了三岁左右才具备区分三种颜色并从中挑选自己喜欢的颜色的能力。不要过早用

不适当的方法教孩子认识颜色，以免孩子产生混乱。

经常遇到通过信号灯来教孩子认颜色的妈妈，对此我不能表示赞同。孩子的动作通常比较迟缓，当妈妈跟他说"看，青色的"的时候，信号灯已经变成红色的了。还有，我们通常称作青色的信号灯，实际上近似绿色，这很容易让孩子混乱[1]。

用蜡笔或彩色纸，孩子更容易记住颜色的名字。但实际上，我更希望家长用自然的东西，像蓝天、白云、红色的柿子、黄色的油菜花来教孩子颜色的名字。也希望家长在和孩子聊天的过程中，加入这些表示自然颜色的词语。

另外，不要再指责孩子喜欢什么所谓男性的颜色、女性的颜色。男孩子喜欢红色或粉色也不是什么不可思议的事情。

[1]　日语中的青色有绿色和蓝色两种解释，所以容易让孩子混乱。——译者注

Q:

孩子总是喜欢重叠、反复地涂颜色怎么办?

孩子不断变换颜色,还特别喜欢用黑色在画好的东西上面涂颜色。因为她的握笔姿势不对,我就纠正她,她反而跟我闹起了别扭,故意用错的握笔姿势涂颜色。(两岁四个月女孩的妈妈)

A:

重叠、反复地涂颜色,通常是孩子情绪烦躁的表现。请家长和蔼亲切地照看她。

涂色是孩子两岁掌握的一项重要能力,是孩子长大的表现,也是值得高兴的事情。但是,我注意到孩子在涂好的红色和粉色上面用黑色重复涂色,否定了前面的颜色。黑色的使用并不令人担心。值得注意的是,孩子在画好的画上面再用其他颜色重叠、反复涂色,这与在白纸上的涂色不同,这种方式说明孩子在否定自己前面画过的东西。对这个孩子来说,家长现在最重要的是找到造成其心里烦躁的原因并解决,创造和谐轻

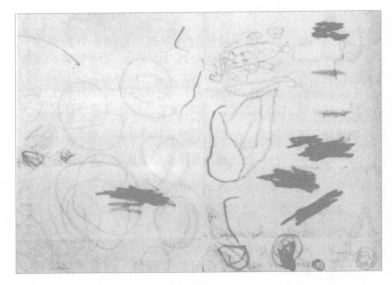

两岁四个月　女孩　重叠、反复涂色的画

松的绘画环境。也许，家长对于孩子握笔姿势的重视，对孩子来说是一种压力。那么从现在开始，就让孩子自由地握笔，总之，让孩子轻松舒畅地画画吧。

　　有时，也会因为画得少而出现重叠、反复涂色的现象，那么就让孩子多画一些。即使孩子仍然喜欢反复涂色，也不可以斥责孩子。

Q:

孩子不喜欢画画，想写字怎么办？

尽管我们从来都没教过孩子写字，孩子还是一边叫着小朋友的名字，一边模仿着写。有时还央求我给她写名字，我应该怎样做才好呢？（两岁七个月女孩的妈妈）

A:

不要过早地教孩子文字，六至七岁前，有机会尽量多给孩子讲故事、读故事。

为了让孩子尽早学会写字，很多妈妈都热衷于教孩子认字。生活在这个偏重学历的社会中，这样做也许是没有办法的办法。但是，一旦教两三岁的孩子认字，孩子的学习方式就变成了只会模仿文字的鹦鹉学舌式的学习方法。这样无疑会妨碍孩子通过语言在大脑中形成对事物的印象这一重要能力的发展。如果你对这样的孩子说"画画爸爸吧"，孩子就会写下"爸爸"这几个字，或者鹦鹉学舌似的重复"画画爸爸吧"。不过，即使是这样的孩子，也能够对实际的东西有所感受。提到"爸

爸"这个词，孩子的脑海中应该能够浮现对爸爸的各种各样的印象。比如，有胡子的爸爸，戴着眼镜的爸爸，横躺在沙发上看电视的爸爸，等等。如果这样的爸爸只会用文字来表达，岂不是太单调了吗？过早教孩子文字，就是在培养一个不会画画的孩子。

我希望家长能尽量丰富孩子的语言词汇，教孩子认字的事应该推迟到孩子掌握了语言词汇之后，也就是六至七岁的时候。语言词汇丰富了，孩子就能画出这些语言词汇在脑海中的印象。另外，多给孩子讲故事、读故事也能丰富孩子脑海中对各种事物的印象。强迫孩子过早学习文字，不仅会使孩子画不出画来，我担心这样做还会使孩子产生自闭的倾向。

但是，孩子央求家长写自己的名字是另外一回事。因为这样做的目的不是教孩子文字，而是在画上署名。那么不妨答应他："好吧，给你写上名字。"然后在画的一角写上孩子的姓名和日期，作为记录也是非常好的。

Q:

由于乱画而被斥责，从此讨厌画画怎么办？

有一次，孩子在隔扇上画画，还很得意地说："这是山和树。"奶奶看见了却骂他："你这是胡闹！"说完还没收了他的蜡笔。从此孩子很讨厌画画。这种经历是否会影响孩子的将来？（两岁九个月男孩的妈妈）

A:

对孩子来说是一时的挫折，很快就会恢复的。

经常听说这种情况的发生。不光是被奶奶骂，有时候孩子因为乱画也会遭到家里其他人的斥责。尽管妈妈希望孩子能自由地画画，但如果家里的其他成员认为那是胡闹，那么这样的环境对孩子来说仍然是令人窒息的。对于孩子的培养不是妈妈一个人能够完成的，需要全体家庭成员、邻居、幼儿园等共同携手来进行。这种"共同培养的思想"是非常重要的。

因乱画而遭到斥责，这种情况对于一个孩子，往大了说是剥夺了孩子作为人的一种快乐体验，往小了说至少是一种挫

两岁九个月　男孩　金鱼在吃食

折。不过，孩子刚刚两岁，很快就会恢复的。总之，要给孩子
创造一个画画的环境。然后，重要的是让孩子尽情地玩沙子和
水、结交朋友，有更多机会听故事。非常幸运的是，这个孩子
的画很纯朴、自然，但就是画的量不太多。

Q:

孩子总是央求我给他画，自己却不想画。我可以给他画吗？

一旦给他画了太阳，他要么就只画太阳，要么就央求我给他画。（三岁四个月男孩的妈妈）

A:

不可以给孩子画形象。

正如之前我反复强调的那样，一旦答应了孩子的请求，给孩子画了形象，孩子就变得不会自己画画了。也有可能是孩子只会画妈妈给他画过的形象。无论妈妈画得多么孩子气，也还是成人画，不是孩子自己的画。所以，孩子不能画得像妈妈那样就是很自然的事了。于是，孩子会哭鼻子，说："我不会画。"然后，要么更加不想画画，要么就央求妈妈："我不会画，你给我画。"

两岁的孩子央求成人"画画"，并不是让成人给他画形象，而是让成人"一起画画吧"。这个时期的小孩，如果看到妈妈或者小朋友在画些什么的时候，就会参与进来，模仿画画的行

为。孩子模仿的是画画这个动作。所以，当孩子央求大人"画画"的时候，也就是在央求大人来做画画的动作。因此，当你的孩子再要求你"画画"的时候，请打开家庭收支簿或信纸之类的东西，在孩子旁边做出写写画画的样子，这样孩子就会感到满足。

画形象给孩子看，并告诉孩子"瞧，这是花，这是车"，孩子的画就变成了画形象的画，也就是教出来的画。那不是孩子的画，而是成人的画。如果孩子再央求妈妈画个太阳，妈妈却不像以前那样画个太阳给他看，而是断然拒绝他，孩子一定会感到很不满足。那么如果想画给孩子看的话，面对两岁的孩子，就找两岁孩子画的样子；面对三岁的孩子，就找三岁孩子画的样子给孩子看吧。

例如，妈妈咕噜咕噜地画着连续的圆圈，一边画，一边和孩子聊天："快看，多大的太阳公公呀，它还笑眯眯的呢。"孩子看到后也会想要参与进来，也就有兴趣来画画了。

有很多方法可以让孩子提起对画画的兴趣，比如，让孩子和小朋友一起画画，或是给孩子准备不同的工具和素材也有一定的效果。

孩子不喜欢画画，怎样才能让孩子愿意画呢？

我也不知道是我的孩子不喜欢画画呢，还是他不知道怎么画画。这一次也是我说了好几遍"画一下吧"，他才勉强画了画。我不擅长画画，也不知道怎么教他。（三岁八个月男孩的妈妈）

A:

不要强迫孩子画画。

教孩子画画的方法，不是正确的指导方式。给孩子准备绘画用具和画的场所，才是指导的第一步。家长是不是擅长绘画和是否能正确地指导孩子画画没有直接关系。

首先，说说家长让孩子画画的方式。孩子不想画画，家长仍然递给孩子纸和蜡笔："快来画画看吧。"家长这样做的话，孩子无论如何也不可能想画画。出现这种情况是理所当然的。并不是在妈妈想要孩子画的时候，而是应该在孩子想要画画的时候让他画。因此要为孩子准备好随时能开始画画的绘画用具。

其次，对于孩子画好的东西，尽管不是妈妈期待的那样，也不要满脸的不满意，对孩子的画横加干涉："这里这样画怎么样？"妈妈的表情、说话的口气对孩子都会造成影响，有可能让孩子对绘画产生厌恶的情绪。就像前面所说的那样，当孩子因画画而弄脏东西时，如果这时候斥责孩子，孩子就有可能厌恶画画。

"孩子不知道怎么画画"，有可能是因为成人在让孩子画形象。"我自己不擅长绘画，所以不知道怎么教孩子画画"，是因为妈妈自己认为能像成人那样画出形象的画才是好画。所以最重要的是，妈妈要转变关于绘画的观念。绘画，不是被迫或不得已时做的事情，而是一种享受和游戏。

Q:

孩子只画绘画歌，这样行吗？

孩子只喜欢丑八怪 Q 太郎的绘画歌和电视上流行人物的绘画歌。如果他一直都画这样的东西好吗？（三岁九个月男孩的妈妈）

A:

最好让孩子到了六至七岁再画绘画歌。

绘画歌实际上也是一种图案构成，孩子越早接触它，就越容易形成印象的固定化。在孩子形成自己的表现方式之前，也就是说，在孩子六至七岁自己创造出自己的绘画形象之前，不要让孩子画绘画歌。绘画歌就像是在教孩子画形象，孩子会渐渐地只画绘画歌，而画不出自己创作的画来。这是因为在孩子应该多多地画圆圈，讲述自己画画内容的时期，印象被固定化了。下一页这个孩子的画里能看出被教授过的痕迹。

原本绘画歌和童谣一样，是作为日本儿童游戏文化被代代传承的重要遗产。遗憾的是，现在有很多孩子根本不知道有绘

三岁九个月　男孩　丑八怪 Q 太郎

画歌这种游戏。但是，尽管绘画歌是从很久以前传承下来的，如果无视孩子的发展规律让孩子画，对孩子来说也是没有益处的。等孩子到了六至七岁的时候，妈妈一定要把记忆里古老的绘画歌传给孩子。

Q 太郎绘画歌

楠部　文

菊池俊辅作　编曲

Q！Q！丑八怪 Q 太郎

光滑可爱的火箭

张开了两个翅膀

3！2！1！发射！

滚滚烟雾喷出来

云彩打出大洞来

地球骨碌碌地转一圈

月球跟着转一圈

Q 太郎的火箭 Q！Q！

Q！

Q！Q！丑八怪 Q 太郎

Q: ————————————————————

孩子喜欢模仿朋友的画，对此我很担心。

一直以来，孩子都是很自由地画画，但最近开始模仿别人，这样行吗？（四岁七个月女孩的妈妈）

A: ————————————————————

如果能画出属于自己的画，孩子就不会去模仿了。

可能孩子模仿的对象，是喜欢画那种公主或漫画人物的朋友吧。这种模仿从两人画人物的方法上能看出来，也能从睫毛的画法上看出来。尤其女孩子，喜欢和好朋友一起画公主呀娃娃什么的。模仿本身不是什么坏事情，不用严厉制止孩子这样做。模仿也是社会生活中的一种学习方式。

不过，最好还是鼓励孩子画出自己的画来。当孩子画出符合孩子年龄特征的画，而非成人式的画时，要积极地称赞孩子。我认为，当孩子能逐渐画出自己的画，体会到绘画的乐趣时，孩子就不会再去模仿别人了。同时，希望孩子的朋友也往同一个方向努力，家长之间要做好沟通。

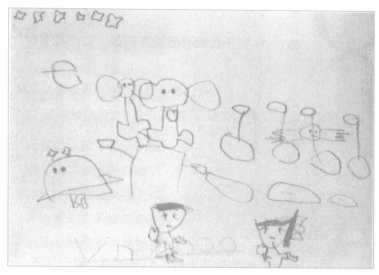

四岁七个月　女孩　模仿朋友画的画

　　这幅画，《参观科学博览会机器人展的回忆》，画的时候孩子好像很感兴趣，线条也清晰流畅，是一幅很好的画。除了模仿朋友手法画的人物之外，整体是非常有个人特色的一幅画。画面以机器象为中心，一定包含了故事内容，家长不妨仔细听孩子讲讲。

孩子总是在画点点，是要求得不到满足的表现吗？

一让他画画，他就在大大的画纸中间这一点、那一点地画很多点点。有时候，也用铅笔画很多的点点。我听说，画这样的点点有可能是因为要求得不到满足，或者是精神异常。我希望孩子能多画一些轻松、舒展的线条。现在这种现象，是不是他小时候我对他的态度太过严厉所造成的呢？（四岁九个月男孩的妈妈）

A:

不用担心，要想些办法让孩子轻松地画画。

如果孩子在大的画纸上画太小的画，就不要给孩子铅笔，尝试着给他炭棒、素描用蜡笔、粗的马克笔或毛笔。如果用毛笔的话，再大的画纸也能够画满。不管是谁，如果用铅笔、圆珠笔的话，就算给他大张的画纸，也画不出很大的画来。孩子画得小，是因为工具和材料的原因。

孩子喜欢画点点，也是因为他觉得那样很有趣。孩子把

白纸弄脏，让纸发生了变化，从而发现了其中的乐趣。对他来说，没有比这更奇妙的事情了。我们发现在孩子绘画发展的初期，就是使用了这种点彩画法。这种点彩画法不仅仅出现在孩子一岁左右的阶段，三岁孩子有三岁孩子的点彩画法，四岁孩子有四岁孩子的点彩画法。我们甚至在 19 世纪印象派画家修拉、塞尚、高更等成人的画里，也发现了点彩画法的精妙绝伦之处。这些画家甚至只用点点来画整幅的作品。

把孩子画点点的行为与要求得不到满足、精神异常联系起来，并为此烦恼的话，我觉得是没有必要的。如果对这些过分计较的话，反而会让孩子的画越来越糟。更没必要担心自己对孩子过于严格。对于孩子的教育，妈妈要有自信。

有些我们大人看起来很无聊的游戏（培养运动能力的游戏或是孩子淘气的探索活动），都应该让孩子尽情地去玩。家长还要留心多听一听孩子讲述画里的内容。

Q:

为什么孩子喜欢填色画？

我们做父母的从来不给孩子买填色画，但是有时爷爷、奶奶给她买。孩子看到非常喜欢。我觉得这个东西一定是有什么特别吸引孩子的地方吧？（四岁十一个月女孩的妈妈）

A:

等孩子七岁左右再给孩子玩，之前最好不要给孩子玩。

孩子之所以喜欢填色画，是因为能够获得家长的称赞："涂得真整齐。""涂得真漂亮。"家长高兴，孩子也觉得很高兴。孩子觉得如果家长再给自己买，就表示家长爱自己，因此很高兴，也就很喜欢填色画。所以，不能单凭这个就说明四岁的孩子喜欢填色画。

填色画不是孩子自己创作的绘画作品，只不过是给大人画好的图案上色而已。画填色画不过是一种形式的工作，不能表达孩子自己的任何想法。在这个阶段让孩子练习画轮廓线然后在里面涂色的技术，或是涂色不出边界的技术，对这个年龄段

的孩子来说没有任何意义。孩子到了五至六岁时才能够给细节的地方整齐地上好颜色，在这之前，手指的控制能力还没有发育成熟。因此，对于幼小的孩子来说，画填色画是比较难的。等孩子的手指控制能力发育成熟了，也不会再画填色画，而是尽最大的努力给自己的画涂上颜色。这和六岁左右孩子的注意力也有关系。

孩子到了七岁左右会把填色画作为一种游戏。因为这时候，孩子开始意识到"面"——桌子的面、草原的面、海面。给各种各样的面涂上颜色，对他们来说是很好玩的一件事。不过，到了七至八岁，也有孩子更喜欢白色背景的画。

过早地让孩子画填色画，就如同教孩子画形象一样，会使孩子画不出自己的画来，也会影响孩子运用色彩的能力。

Q:

什么样的绘画班比较好？

我的孩子很喜欢画画，我想让他到绘画班去上课，但不知道什么样的绘画班比较好。（五岁男孩的妈妈）

A:

让孩子上绘画班，最好在九岁以后。

在这之前，妈妈只要为孩子准备好画画的场地、材料，再邀请一起画画的好朋友就足够了。

我觉得让孩子上绘画班，就像是用金钱去购买才能，对此我不太赞成。孩子的幼儿期是培养他们最基本的感性、想象力、表现力的关键时期。这个时期我觉得最有能力和最应该负起责任的是家庭教育的主角——父母。艺术的感受力不是用金钱就能够买到的东西。当然也不是父母拿出培养孩子的架势，孩子就能亲身掌握的东西。让孩子去绘画班就等于是把父母应挑的责任重担放在了别人的肩膀上。

如果一定要让孩子去绘画班，就要选择能够培养孩子自由

想象力的绘画班，或者选择能够保证让孩子和小朋友一起玩绘画游戏的绘画班。如果绘画班指导孩子绘画方法，告诉孩子"这个地方要这样画"，奉行"成绩主义"的话，最好还是不要让孩子去了。如果有个绘画班重视孩子的自然发展规律，为孩子提供伙伴、用具和材料，并且对以孩子为主体的绘画活动只是在旁边欣喜地关注的话，那就是一个理想的绘画班。

孩子九岁以后，非常乐于学习各种绘画技巧。因此从接受指导的意义上来看，让孩子去绘画班是有一定价值的。

给孩子准备一个和小伙伴一起画画的场所，这样即使不去绘画班，妈妈们也有交流的时间了。附近的两三个孩子聚会的时候，妈妈可以主动提议："今天，在我家，大家一起来画画吧！"然后，给孩子们准备好绘画用具；也可以和其他妈妈约定一个"画画日"。

Q: ————————————————————————————————

孩子总是画洋娃娃，怎样才能让她画出生动的画来？

孩子喜欢绘画和玩给洋娃娃换衣服的游戏。经常画穿着各种式样衣服的洋娃娃，还问我："给她穿这件衣服怎么样？"（五岁八个月女孩的妈妈）

A: ————————————————————————————————

不要试图改变孩子的绘画方式，如何让孩子的生活变得丰富多彩才是首先要解决的问题。

像这样的洋娃娃式的画，是四至五岁女孩子绘画的特点。如果是男孩子，画的内容则大多是机器人或者动画片的主人公。这些，都是受电视、动画片的影响，或者是模仿玩具洋娃娃和机器人模型的结果。这些形象也都是成人针对儿童设计的形式化的形象。如果只画这些形象，孩子就无法表现任何扎根于自己生活中的感情、发现与感动。

如果孩子在幼儿园的绘画时间里画出的是描绘生动的生活感受的画，只是有时画一些这样的洋娃娃、机器人作为游戏的

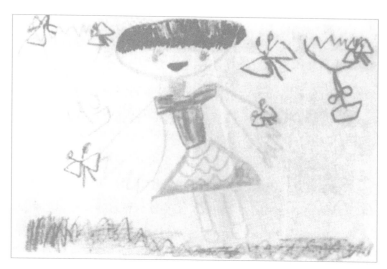

五岁八个月　女孩　郁金香、蝴蝶、形式化的洋娃娃

话，对此就不必深究。就如同拿着洋娃娃玩游戏一样，画洋娃娃也是一种游戏，成人不必否定孩子的行为。但是，如果孩子总是画固定样式的洋娃娃（这种我们称为固定模式），那么就是问题了。

　　这样的孩子，要想从绘画方法上纠正是不行的。当孩子画画的时候，妈妈会不会忍不住在旁边干涉："要仔细观察呀！什么颜色？耳朵是什么样的，头发是怎样的？"如果是这样的话，其实并不会起到什么好的效果。家长应该反省一下，画这种形式化的、没有生活气息的画的孩子，是不是他的生活本身就不够有活力呢？孩子是不是整天都在看电视、看动画片呢？孩子有没有过玩泥巴玩得脏兮兮的，和朋友有时哭、有时笑、有时生气打架的孩子式的生活经历呢？还是他根本就缺乏这种

五岁八个月　女孩　洋娃娃形式的画

生活体验?

所以，如果家长希望孩子画出充满活力的画，不应该从孩子的绘画技巧上来纠正，而是应该首先改变孩子的生活方式。妈妈应该想想怎样做，才能让孩子过上令他感动的、充满活力的生活。其实，孩子在幼儿时期，能够较容易地得到纠正。那么，请家长一定要让孩子接触沙子和水，这对孩子很重要。还要让孩子尽情地玩耍，不要怕孩子弄得脏兮兮的，二至三岁的时候，妈妈要经常带孩子去公园玩。四至五岁时，孩子自己就有可能不再玩泥巴了，而家长这时也不再允许孩子玩泥巴。那么就让孩子玩玩由泥巴游戏发展过来的捏黏土或制作有颜色水的游戏吧。在这种充满孩子气息的生活里，孩子至少可以通过一幅或两幅画来表达他感受到的真实与感动，这时候家长一定要多多地给予赞美和鼓励。

Q:

孩子画完汽车后剪下来拿着玩，这样做好吗？

孩子画完画后，用胶带粘好，然后再把人物剪下来让它们打斗着玩。或者，把几张白色的招贴画粘在一起当作一张大纸，在上面画地图，然后把画好的汽车剪下来在地图上跑来跑去地玩。（五岁八个月男孩的妈妈）

A:

孩子能从绘画拓展到其他游戏上去，这真的很不错！

从这张画上我发现了基底线，这真是一幅令人兴奋的好作品。

孩子把自己的画剪下来，这不是令人担心的事，而是孩子造型能力发展的表现，是一件令人高兴的事。男孩子从绘画活动拓展开来，让画出的人物打斗起来，让汽车跑来跑去；而女孩子把人物剪下来，给它们穿上不同的衣服，这些都有着同样的倾向。而这个孩子，甚至自己画了地图，让自己画的车在上面跑着玩，对这一点我十分赞赏。

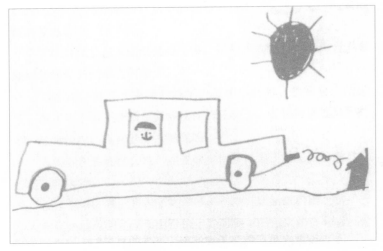

五岁八个月　男孩　剪下来玩的汽车

　　对于这个年龄段的孩子，与其仅仅让他们画画，不如把他们的注意力转移到绘画以外的造型活动上去。男孩子到了四至五岁，会非常热衷于锯木头、钉钉子之类的事情，那就让他们自己造一艘船试试。女孩子的话，就用针线给洋娃娃缝一件衣服，或自己做个洋娃娃吧。就连编织帽子、编辫子之类的事，她们都能很有耐心地做下去。发展绘画以外的造型活动，对于提高孩子绘画能力同样起到重要作用。

　　对于大人来说，进行绘画或创造等艺术活动，绘画或创造结束时，就意味着艺术活动的结束。而对孩子来说，画完了，创作完了，并不意味着活动的结束。和自己的绘画作品、创作作品对话、玩耍，才意味着结束。因此，就算孩子把作品弄坏了、弄丢了，也是一件好事情。

后 记

本书的特点是在研究了由妈妈们送来的孩子们在家里画的画的基础上，再根据这些画来回答妈妈们的问题。

我比较直率地陈述了自己的想法，因此可能有过于严厉之处。但是，恳切地希望家长能汲取这本书有意义的地方，作为自己家庭教育的参考。如果家长对此更感兴趣的话，亦可顺便阅读本书的姊妹篇《培养孩子从画画开始2：孩子的画如何看、怎么教》（漓江出版社）。

妈妈们指导孩子画画的方式和孩子的作品令我感受颇多。下面，主要从两个方面谈谈我的想法。

第一点，大多数的妈妈在不断重复错误的过程中，在不理解孩子的基础上，对孩子的探索性艺术活动进行了过多的干涉。

人类的学名被称为 homosapiens[①]。作为智人，为了发育成长，孩子们遇到的第一项文化活动就是绘画。幼儿绘画，是在创造性的造型艺术活动过程中，锤炼自己凭语言形成印象的能力、思考的能力、判断的能力等作为智人所必需的诸多能力。

家长对孩子的艺术活动处处干涉，就等于摧毁了孩子作为

① homosapiens，拉丁文，智人。智人最早出现在 25 万年前，而在距今 10 万年前进入晚期智人时代，解剖结构意义上的现代人出现。——译者注

人类最应该培养的创造力的萌芽。

第二点，现在大多数的妈妈在孤独地抚养、教育自己的孩子。孩子也不得不在缺少游戏伙伴的环境下，孤独地度过幼年时期。这种情况，是非常令人担忧的。

人的存在具有社会性。如果缺少伙伴，为了成为人的学习就不能顺利进行。

在本书中，我们参考了许多孩子在幼儿园里画的画。孩子一个人在家画的画和在团体中有伙伴的陪伴下画出来的画有着巨大的不同。相信大家都能看出并为此惊讶不已吧。孩子在幼儿园里画的画之所以能这样好，一方面得益于老师的集体培养，另一方面是由于幼儿园的环境能保证孩子有很多游戏伙伴，这种环境给孩子带来了更多的好处。建议妈妈们组成一些小团体，在朋友的家里举行一些小的聚会，以便给孩子创造一起玩耍的机会。

作为集体培养的成果，为我们提供孩子绘画作品的幼儿园有：京都市朱七幼儿园、西野山幼儿园、高知县土佐幼儿园、大方街中央幼儿园、滨松幼儿园、伊田幼儿园、佐贺街佐贺幼儿园。另外，高知县香我美街教育委员会主办的亲子造型游戏教室（指导：鸟居昭美、淑子）为本书提供了照片等资料。

本书是由妇人生活社建议并企划、出版的，是一本专为父母们写的书。这次，承蒙大月书店再次印刷出版，对此我深表感谢。本书已经在中国、韩国等地翻译出版，并引起邻近国家许多读者的关注。

另外，在这十年间，家庭虐待儿童的事件数量急剧增加。这说明，家庭教育在日益面临着非常严峻的问题。在此，希望

能通过孩子的绘画，参与家庭教育在美育与德育方面的再兴。

现行教育出现危机最根本的原因在于，面对孩子的身心发展，教育者并没有本着近代教育思想的精神，坚持"人性的发挥"。反思依然存在于现行教育制度中的知识灌输、竞争主义、管理主义的同时，我们不能仅仅期待现行教育制度能在联合国教科文组织或儿童权利委员会的建议下有所改善，我建议要依靠我们每一个家庭的自净能力来进行教育制度的改革。希望拙著能对教育改革尽绵薄之力。

在本书中文版二次出版之际，请让我再次在这里，对一直对我给予关照的出版社的诸位，以及社会各界帮助过我的人士表示深深的谢意，同时，也真诚地遥谢中国的漓江出版社。期待读了这本书的妈妈们在孩子的教育方面取得更丰硕的成果。

<div align="right">鸟居昭美　于东京</div>